保羅‧貝克（Paul Bekker）著

音樂的故事

The Story of Music

龍江 譯

鼎達實業有限公司出版部

序

兩年前，德國西南廣播公司開闢了一個叫做「廣播中學」音樂史系列的節目，該節目計畫舉辦約二十次，每次三十分鐘。徵求我是否願意主持。起先，對於是不是要接受他們的邀請，我一直顯得猶豫不決，因為以二十次每次三十分鐘的節目時間來論述音樂的發展史，似乎一點兒也無法滿足聽者的需要。更何況，我也並非科班出身，對於一項似乎需要專業音樂史知識的學者才能勝任和完成的工作，坦白說自己一點自信也沒有。

此外，我也不得不承認，現今的音樂史學界對於音樂普及的推展工作並不是十分熱心。我們也理解，現在的確非常需要從事音樂理論研究的學者專家們進行艱困的文獻研究。而且，將來也不無可能會有一些熱衷於音樂普及工作的學術界專家。但是，既然眾所翹首企盼的人現在還沒有出現，我們這些非學術界的人士就面臨了一種選擇，是竭誠以待他們的到來，還是勇敢地由自己擔綱來編寫一部音樂史書呢？

此說雖然顯現了我的狂妄，但我終究還是選擇了後者，因為編寫歷史的關鍵在於觀

點的表述，而不是將歷史事實做簡單的堆砌。因此，對於西南廣播公司的邀約我特別的重視。

透過這次節目的機會，我可以把自己在《華格納》及《音樂的本質》中所陳述的觀點，重新置放於音樂史的總體背景中做一全面性的檢驗。該節目的講座題目叫作《音樂變革的歷史》，集結成書後標題（書名）有所變更，但是內容結構仍保留了該講座的原有形式，因為原先講述的材料即是依講座的形式編排寫成的。

人們大可指責我對歷史事實的妄加「解釋」。但是，編述歷史甚至任何科學研究本來就是一種「解釋」的過程，絕不應該聽任或陷於所謂「事實」的誤導。問題的關鍵在於解釋的水平如何，而不是在於解釋與否。如果經由某種解釋可以啓發心智，那麼肯定具有一定程度的新意，即便「解釋」礙難獲得學術界的認可，我們也應該予以關注。

在此只能央求從事音樂理論研究的學者專家們能夠原諒我的狂妄無知，我也無意強求任何人要來閱讀這一本《音樂的故事》。如果讀者碰巧在書架上看到並覺得喜歡，那麼本書的目的也就達到了。

保羅・貝克

一九二六年三月於卡塞爾

5

目錄

第一章

理解音樂的歷史

歷史是展示人類生命歷程的一幅畫卷。音樂作為一種藝術的形式表現，無論在什麼年代都是完全平等的，更且它反映了音樂創造者的性格特徵。藝術形式不會有進化，只會有不斷的變化，這是我們研究音樂史所必須具備的最基本觀點。

本書原先的題目是叫作《音樂的演變史》，目的在於表明我對音樂發展歷史理解的觀點和方法。但因為受限於篇幅的關係，無法一一介紹每位作曲家的生平以及不同時期、不同國家出現的重要音樂形式。即便是篇幅許可，我也不打算這麼做。坊間關於音樂歷史中重大事件以及著名音樂家生平的書籍汗牛充棟，但是關於如何從總體觀點看待和理解音樂發展歷史的書籍卻鳳毛麟角。

如果像歷史教科書一樣告訴讀者，貝多芬是公元一七七〇年出生於波昂，一八二七年死於奧地利維也納，一生寫過鋼琴曲、交響曲和聲樂套曲，作品主要採奏鳴曲式，那麼我們也只不過是在羅列毫無意義的史實罷了，讀者們很快就會把他忘得一乾二淨。但是，如果我們能夠解釋清楚為什麼在貝多芬的時代，交響曲、室內鋼琴曲會倍受青睞，奏鳴曲式為什麼會風行一時的原因等等這些事件產生的歷史條件和背景，那麼即便讀者們可能還是會忘掉一些細節，可是對於某些獨到的見解卻會銘刻於心。

歷史不是時間、事件或所謂的事實之堆砌，而是展示人類生命歷程的一幅畫卷。歷史也不是一場簡單的古裝遊行，只有深刻地去理解推動歷史發展的力量，才能夠真正深入的去理解歷史。有鑑於此一立論思想與大多數人理解歷史問題的傳統

方法存在著差異，所以在這一章中將以我的音樂史觀為闡述重點。

翻開音樂史書籍，不難發現人們經常會使用「發展」這一個詞彙，並且認為一切事物的發展都代表著一種完美和進步。公元前的音樂逐漸發展成為文藝復興時期的複調音樂；聲音逐漸演變成為器樂；交響樂的發展歷經了曼海姆樂派到海頓、莫札特及貝多芬的漫長歷程；歌曲的發展也經過了從舒伯特到胡戈、沃爾夫等等。一般在介紹音樂的發展史時，往往將簡單的音樂作為複雜音樂的先導，並將複雜音樂視為是早期音樂的改進與提昇。人們之所以形成這種觀點，或許認為現代音樂理論是源自風行一時的十九世紀進化論思想有關，但是人們在解釋進化論思想時無疑存在著盲點。毋庸置疑，生物發展的每一不同階段之間存在著因果關係，每一個階段都是上一階段生物演化的結果。進化論對於闡明生物之間的發展關係，尤其是外形有顯著區別的物種間的關係具有重要的意義。但是，人們一旦認為後世的發展肯定優於前世時，那麼進化論就將變成謬論。

既然促使生物進化的力量一直是相同的，而且無法增添或者消滅，那麼其內在的作用也必然是完全相同，只有外觀將發生變化。因此，進化的過程其實只不過就是一種轉變，而不是進步。對於進化論的精髓認識較早的歌德認為，植物界沒有所

謂的「進化」之說，有的只是「形變」而已，亦即植物的有機組織會發生一系列的變化。我們應該從「變化」而不是「進化」的觀點來作為研究歷史的基本原則，而在研究藝術發展的歷史上更是應該如此。古人與今人毫無不同，至少聰明才智一樣。

我們無權輕視前人，認為他們比較原始低級。雖然他們缺乏現代人生活上必要的設施，但是卻同樣具備人類的優秀品質。由於我們自己已經「改變」成現代人，因而無從發現。進化並不一定代表進步或者完美，至少在藝術的領域中並非如此，生生不息的創造動力只能帶來藝術形式的變化。因此，研究歷史的關鍵不在於陳述歷史事件，而在於挖掘其中變化的規律和動力。

進化的觀點存在著誤導，因此我們應該以變化的觀點取而代之。藝術形式沒有進化只有變化，是我們現在研究音樂歷史問題的基本觀點。作為一種藝術形式，任何時期的音樂都完全平等，而且可以反映音樂創造者的性格特徵。所以，我們沒有任何理由認為古人的智力和藝術創造能力不及現代人。

音樂發展中所具備的另外一種重要特徵就是，任何人永遠都無法真正了解過去的音樂形式，因為形成音樂的樂音（震動的空氣）根本無法保存。造型藝術使用的石塊、畫布和顏料，留存了其形象；詩歌包含的思想也可以形諸文字，予以永久的

記錄。但是，經由空氣震動形成的樂音又該如何保存呢？

當然，人們會說音樂可以使用樂譜符號進行記錄，但是就準確程度而言，樂譜記錄顯然遠遠不及書面文字。人們甚至已經無法確知，十八世紀時的人們究竟是如何演奏音樂的。而且，即便是擁有所有相關的樂譜，人們也無從確知巴哈或者韓德爾在作曲時，他們的腦海中究竟形成了怎樣的一種曲調。如果再將音樂的歷史往前推進二、三百年，那麼研究可能更多，學術界人士也是意見紛呈，莫衷一是。比如說，樂曲的作者希望如何表現自己的作品呢？是只用聲樂還是加入器樂呢？同樣的道理，時代越是久遠，研究音樂的困難也相對越多。即便是一些非常簡單的問題，比如節奏或是某一單音的長短也都只能透過樂譜來猜測。而研究尚未有樂譜出現的古代音樂更加困難，那時候的人們使用一種類似現代速記符號的所謂「紐姆」的樂符來記錄音樂。

紐姆樂符一直到十二世紀才停止使用，因為時代變遷或者地區差異，其所代表的意義也就不盡相同。雖然在解讀紐姆的工作上已經取得某種程度的成果，但是仍然存在著見仁見智的意見。我們永遠無法真正地認識古代音樂，這乃是因為我們永遠無法完全真實地再現古代音樂的緣故。同樣的，我們也永遠無法真正聆賞十六世

紀、十二世紀、九世紀甚至更早的古希臘音樂之聲。即便是我們的材料充足，研究精緻，在談到古代的音樂時，我們恐怕仍然如同盲人描繪色彩一樣缺乏感性的認識。因為我們缺乏理解古代音樂的直覺感受，而直覺感受一旦逝去，便無法重現。

因此，從事音樂歷史的研究任務艱鉅，困難重重。而繪畫、雕塑和建築相對比較容易，因為實物的存在非常明確，無從爭議，詩歌也可以由文字記載理解。但是，音樂的記錄卻只能依靠樂譜，而且人們對樂譜的解釋也是仁者見仁，智者見智。歷史越久遠，音樂演奏的各種技術要求，我們現在所能知道得越少。即便是擁有完整的樂譜，我們仍然會覺得無從下手，因為在當代的人們視為常識的音樂知識對現在的我們來說已經陌生。這就正如要讓十三世紀的人欣賞華格納的音樂一樣，即便是我們將樂譜的內涵加以詳盡地解說，他們也仍將無法想像音樂演奏的整體效果，因為他們欠缺了理解華格納時代音樂的直覺感受。我們理解古代的音樂和古人理解現代的音樂都有著同樣的障礙存在。

我們可以設想一下。假設我們參觀一座像凡爾賽或威廉港那樣以噴泉和台地瀑布聞名的古城堡，並且已經知道台地瀑布的結構，了解管道的網絡以及噴泉的位置。

但是，除非我們親眼目睹流水汩汩地漫出台地的層層階梯，或者換句話說，除非一

切死氣沉沉的靜物突然之間煥發活力，否則我們無法想像其真正的效果。一旦水流乾涸，管道堵塞，昔日的雄偉建築變成一片斷壁殘垣，那麼我們雖然可以知道那裡曾經矗立著一座氣勢宏偉的建築，但是建築的效果究竟如何我們卻只能憑空推測。

人們無法真正認識古代音樂也完全出於相同的道理。雖然現有存在的手稿或者研究的成果可以涵蓋二千五百年的音樂歷史，但是人們實際能夠接觸的卻只有過去二百五十到二百五十年間的音樂作品，其餘的則如同古城堡乾涸的噴泉和堵塞的管道，潺潺的水庫也已經遠去。或許人們可以試圖重建出昔日的輝煌，然而卻無法保持其原貌和原味。

我們反覆說明理解前世音樂的困難，其目的在於駁斥一種認為歷史發展等於進化過程的錯誤觀點。如果只是因為人們對歷史缺乏了解就斷言過去的東西就比較原始低級，顯然背離常理。正如一個人站在馬路的一端，遙望兩側無限延展的白楊樹一樣，眼前的白楊往往顯得高大挺拔，愈遠愈小，到了遙遠的天際則只剩一排模糊的黑點。但是它們顯然都是白楊樹。儘管每棵樹都各具特色，有的樹粗幹壯，有的枝繁葉茂，然而它們的實質卻毫無二致。最後一棵白楊遠看雖似一顆圓點，但實際上它卻有可能比第一棵更高更壯。之所以有這種錯覺並非白楊樹的問題，而是由於

人們的眼睛觀察事物時遵循著一種近大遠小的透視原理。早期的造型藝術家雖然也非常清楚透視原理，但是他們之所以沒有採用，並非因為能力的限制，而是不願承認人類眼睛視覺上的誤差。

音樂的歷史正有如一棵棵白楊側立兩旁的馬路，我們將沿著一條相同的道路走進歷史。雖然我們必須時刻記住人類視覺上的缺陷，但卻沒有必要因此認為完全無法理解歷史。即便是細節模糊，我們也仍然知道樹總是樹，人總是人，音樂家總是音樂家，曾經推動音樂形式變化的創造力量也同樣活躍在人們中間。音樂的歷史罩著一層神秘的面紗，所以我們必須竭盡全力挖掘隱藏其中的人性的激情。研究音樂的歷史必須努力比較決定音樂形式變化的人類的思想和感情。而且，我們必須置身其中，彷彿自己曾經參與歷史事件的發生與發展。我們將可以發現，歷史其實充滿著生機和活力，也可以因此解讀單純研究史實時無法解讀的秘密。其實，所謂的史實僅僅是一串無法確知的概念和完整體系的部分片斷，其中真實的涵意必須整體地體現，然而歷史又永遠無法完整地再現。我們僅僅了解了歷史事實的一小部分，因此現在普遍認定的事實儘管可以作為研究歷史的基礎，但是，將來發掘的事實或許將否定或徹底推翻現在的判斷。事實是研究歷史的重要依據，然而在引證事實時必

須慎重細緻，因為我們永遠無法脫離假設。此外，我們進行假設時也必須超越外部事實，深刻理解決定藝術形式變化的內在因素——人類的思想和感情。

藝術就是藝術，只存在著不斷的變化，而沒有所謂的進步或者倒退。推動變化的力量則源自人類觀念的轉變，與所謂的技術改進或者其他外部的因素毫不相關。

其實，人們的觀念每時每刻都在起著不同的變化，一旦沒有變化，生命也就止息。

空氣經由震動形成纖細微妙、轉瞬即逝的樂音，人類正是憑藉著自己理解聲音的能力創造了音樂。因此，我們可以說，音樂的歷史就是樂音的歷史，同時也是空氣震動形式的歷史，是人類觀念變化的歷史。換言之，音樂的歷史就是人類生活的縮影。

第二章
早期音樂的特徵
——古希臘音樂

古希臘的音樂正如同一段美麗的神話般，其影響不在於具體樂曲的流傳，而在於其激發了後世音樂的興盛。從文藝復興到佛羅倫斯歌劇和法國悲劇，在在體現了古希臘音樂的影響。

上一章說過，音樂形式的發展也就是空氣震動組合方式的變化。那麼，推動音樂形式變化的力量究竟是什麼呢？

縱觀音樂發展的歷史，我們可以發現，音樂也如同建築一樣，存在著兩種形式——宗教音樂和世俗音樂，從異域島國到西歐諸國，古今中外無一例外。宗教音樂一般服務於教會，但是由於古代醫藥同宗教儀式和神秘崇拜關係密切，因此宗教音樂也曾經被用來作為行醫治病的手段。只要教會的力量能夠聚集人們群聚一堂頂禮膜拜，或宗教教義能夠滿足人們的宗教衝動，宗教音樂就會存在。但是我們不難發現，一旦教會勢力削弱，那麼一向深受人們喜愛的宗教音樂，就會逐漸產生具有世俗特徵的變化。在啟蒙運動時期，宗教音樂就曾經逐漸背離教會，採用世俗音樂的表現形式。例如，貝多芬和布魯克納的交響曲、十九世紀的彌撒曲、布拉姆斯的聖樂和華格納的歌劇等等，都具有宗教和世俗音樂的雙重特色。真正的教堂音樂則逐漸衰微，只有在舉行禮拜儀式的場合使用。但是，世俗音樂的興起只是音樂發展正常過程中的意外中斷，在緊隨其後的歷史時期，隨著宗教勢力的增強，音樂通常更具濃厚的宗教色彩。其實，我們今天的音樂也是遵循著同樣的發展軌跡。

作為音樂兩大分支之一的宗教音樂，其主要的發展動力源自於宗教上的需要，

因此往往也承擔著某種特定的宗教使命。宗教音樂通常使用宏偉莊嚴、神秘優美的音樂語言表達一種神秘玄妙的思想。和其他藝術的表現形式相比較，音樂的重要特色之一就是無形。人們巧妙地利用了音樂的無形這一特點，創造了一種神秘的宗教氛圍。

世俗音樂則努力於摒棄宗教音樂那種神秘莫測的風格，融合了其他直觀的表達方式，以使人類的感官更加容易接受。音樂透過與具體事物的結合，可以變無形為有形，並且揭露其晦澀難懂的面紗，逐漸形成一種世俗的特徵。音樂可以透過下列方式實現其世俗化：（一）音樂可以與形體動作結合形成舞蹈；（二）音樂可以與詩歌結合產生歌曲；（三）音樂可以與舞蹈、詩歌等表現形式互相融合，表達一段完整的故事。其中，第三種方式是世俗音樂存在的典型形式，並且逐漸衍變成為後來的歌劇和清唱劇。我們無需詳細討論歌劇和清唱劇，但是必須清楚它們的發展與舞蹈和歌曲的關係。舞蹈和歌曲是世俗音樂存在的基本形式，人們可以透過有形的舞蹈動作或者歌詞演唱，直觀地理解無形的音樂。

誠如我們所知道的，音樂有兩種基本的形式——服務於教會的宗教音樂和透過舞蹈和歌曲直接表達的世俗音樂。那麼，究竟是什麼動機促使人們創造音樂的呢？

他們又是如何透過空氣的震動來創造音樂的呢？要解答這類音樂起源的問題，我們必須去研究史前時代的音樂，而且勢必根據推測，所以在此我們無意深究。音樂可能源自於男女之間的求愛訊號，或是宗教節慶等的活動，也可能是人們無意中發現從聲音高低的變化中可以產生不同的音效，因此而創造了音樂。此外，我們也無意在此討論有關樂器發明的歷史。人們或許是先學會了唱歌然後才發明了樂器，也可能是先發明了樂器然後才學會了唱歌。總之，在音樂出現以前，人們似乎就已經知道吹動管狀的物體、擊打共鳴材料或者彈撥震顫的細弦可以產生樂音這一件事實。

我們必須承認，早在遠古時代的人們就已經知道如何透過演唱和使用器械創造樂音，現代原始部落也同樣如此。

經由空氣的震動可以形成樂音，但是樂音確定的過程卻非常複雜。由於自然發出的單音無法保持固定的音高，所以欲使發出某一特定的單音就需要準確地控制其音高。自然發出的聲音往往隨著呼吸的強弱而起伏不定，因此必須進行反覆的調整和糾正才能形成準確一致的風格。這就如同砌牆的道理一般，每塊石頭的規格和形狀必須相同，才能一塊一塊地堆疊加高。樂音去除其原有的自然特徵並且根據某種特定的規則進行調整，於是形成了固定的音階。由人類喉嚨所發出的原始聲音通常

可以滑過幾個全音，經由樂譜嚴格的劃分之後可以形成一串連續的固定單音，而且每一單音之間的音程也有明確的規定。按照確定的關係劃分樂音就形成了唱名體系，唱名體系的標準化是發展音樂藝術的第一步。

世界各地唱名體系標準化的基本原則完全相同，但是具體實踐時，樂音的具體數目、時間間隔以及依照單音分解混亂曲調的方式有著一定的差異。其實，唱名體系形成百花齊放的局面乃是必然的結果，因為人類的性情、感覺、生理結構以及氣候條件和語言節奏有著明顯的民族差異存在，人們的歌聲風格也迥然不同。每種音樂文化都具有一種相應的唱名體系。當然，並非每種體系都具有同等的生命力和創造力。

我們無法詳細比較世界各地，如中國、東南亞、阿拉伯或者其他地區唱名體系的區別。上述地區的唱名體系與西歐唱名體系的形式和起源都存在著某種程度上的差異。他們對音樂的本質、音程以及樂音之間關係的理解與我們完全不同。如果研究一下西歐音樂，可以發現，西歐音樂本身也同樣有著細節上的差異。因為即使同處某一文化地理區域，唱名體系也並非一成不變。和其他文化載體一樣，因為理解方式不同，唱名體系的內涵也就有所不同。

希臘雖然地處東歐，但是由於受到歷史文化的深遠影響，所以我們必須首先討論希臘的唱名體系。古希臘的唱名體系在公元後一千年間已經發生變化，其後的中世紀、文藝復興以及巴洛克時期的唱名體系和前世紀也有著明顯的區別，截至今日為止，唱名體系仍然沒有停止變化。但是，所有這些唱名體系卻都屬於同一個音樂文化，而且也都使用全音和半音，按照八度音階組成。雖然它們在處理具體的細節，尤其在處理全音和半音（即調式結構）時有著許多不同，有時甚至使用四分之一音符，但是，與全音和半音的劃分以及確定八度音程序列等等共性相比，它們之間的差異相對來說比較次要。八度音階中，第一音階與第八音階間隔五個全音和兩個半音的音程，卻格外的相似，其原因可能與聲學原理相關。如果琴弦的兩只琴馬中間出現第三只琴馬，那麼每一部分都可以奏出相同的八度音階。顯然，八度音階遵循著一種對稱均衡的原理。

古希臘的唱名體系與我們現代的唱名體系稍微有些不同，因此古希臘的音樂和我們的現代音樂也存在著某種程度上的區別。我們研究西方音樂歷史的時候往往首先針對古希臘音樂討論，但是由於對它缺乏完整的了解，我們無法具體地評論古希臘音樂產生的影響。當然，我們也並非一無所知。我們知道，古希臘音樂在教育、

宗教、戲劇及整個社會生活中曾經發揮了舉足輕重的作用，並且曾經成為哲學研究的熱門課題，甚至引發了廣泛的美學理論研究，影響遠及西歷紀元時代。我們同樣知道，古希臘音樂的風格曾經發生數次重大變化，其中亞洲文化的侵入起著一定的作用。亞洲文化的影響明顯促進了器樂的發展，提高了人們鑑賞音樂的能力，並且鞏固了與宗教音樂相對的世俗音樂的地位。然而，理所當然的世俗音樂也被貶成為頹廢的靡靡之音，並且遭到了強烈的抨擊，甚至在柏拉圖的談話錄中也有所著墨。

此外，我們不得不承認，儘管我們已經掌握大量的細節，仍然無法想像當時音樂演奏的效果究竟如何。雖然我們已經解讀並且按照現代樂譜改編了部分古希臘音樂的手稿，但是改編後的樂曲也只能充當史料保存。要完全理解古希臘音樂仍然有著無法逾越的障礙存在，因為當時的音樂與語言關係密切，我們必須透過生動活潑的語言才能真正了解古希臘音樂的真實效果。

我們的觀念和生活的態度都已經隨著時代發生變化，我們可以學習一門古代語言的語法或者探究其間的思想邏輯，但是語言的聲音或曰靈魂，即韻律、節奏、語速所隱含的深層意義卻已經隨著歲月的流逝而消亡。古希臘人根據自己對語言的理解創造了古希臘音樂。然而，當時人們並不認為那就是音樂，並將其作為語言、教

育，以及文化社會生活的一部分。古希臘人使用的音階種類繁多，而且各具特色；古希臘人處理樂音的方法也與現在完全相反。我們由低向高，他們則由高向低；古希臘人尚未掌握現代所謂的和聲，他們大多採用同音或者八度音階演唱，即聲樂或者器樂任意地修飾並行音階。此外，古希臘音樂中也沒有過現代所謂的音樂節奏，他們的歌曲中只有著按照語言規則所形成的韻律。我們顯然了解一些零零星星的理論細節，但是最最重要的問題，即古希臘音樂演奏的效果究竟如何，我們卻始終無法想像。

古希臘音樂就如同一段美麗的神話般，其影響不在於具體樂曲的流傳，而在於其激發了後世音樂的興盛。從文藝復興到佛羅倫斯歌劇和法國悲劇，從格魯克的歌劇改變到席勒的《墨西哥的新娘》和華格納的《音樂研究》，都體現了古希臘藝術的影響。古希臘的理論研究也深刻地影響了中世紀早期的音樂。

第三章
葛列高里音樂

葛列高里匯集了教會音樂的精華，編創了一套莊嚴的禮拜儀式曲目，並且頒布法令明確規定音樂必須成為祈禱中相對獨立但又不可或缺的組成部分。葛列高里聖詠成為歷代宗教音樂創作的典範。

雖然人們無法確實登門入室的一窺古希臘音樂的全豹，然而古希臘音樂中創造的神話卻激勵著後世的音樂創作和理論研究者，成爲音樂上一種無窮無盡的靈感源泉。古希臘音樂衰敗的真正原因在於古希臘的音樂與語言兩者之間所存在著的共生關係。一旦語言喪失了其本身內在的活力，音樂也就無由流傳後世，因爲語言是音樂賴以生存的枝幹。

隨著中古世紀羅馬帝國的崛起和基督教的傳播，世界產生了急遽的變化。但是，人們仍然無法準確了解古羅馬時期音樂的歷史。古羅馬民族並不十分精通音律，其音樂藝術主要傳承自古希臘的傳統。然而，由於古希臘音樂早已深受亞洲文化的影響，因此傳入羅馬後，文化的交融就愈發掩蓋了其原有的特徵。當時的羅馬帝國是世界的政治、經濟中心，其地位與十八、十九世紀的英國以及二十世紀的美國相媲美，所以雄心勃勃追名逐利的藝術家們都趨之若鶩。但是，這些藝術家們卻無法成爲真正的文化使者，因爲他們所創作的對象缺乏藝術品味，喜歡追求低級的娛樂方式。使得這些前往羅馬發展的希臘歌唱家、舞蹈家、雕塑家和音樂家們，不得不調整自己的藝術表現形式，努力迎合那些驕奢淫逸、思想淺薄而且喜歡挑剔的觀眾。

然而，同時傳入羅馬的一種基督教音樂卻沒有採取曲意奉承的態度。由小亞細

亞經希臘傳入義大利的這種基督教音樂採用一種歌唱的表現形式，而且內涵豐富，思想深刻。至於基督教音樂的具體由來我們無從查考，可能與希伯來的宗教儀式具有某些程度的關係，也可能受到了古希臘音樂或其他因素的影響，或者是幾種力量共同作用的結果。促進音樂形式變化的力量首先來自宗教儀式的變化，因為新的宗教儀式往往需要使用新的藝術表現形式，但是音樂形式的變化本質上仍然取決於語言的變化。

分析古代音樂必須考慮相應的歷史背景。我們現在理解音樂時，通常不由自主地想到現代音樂會、交響樂或者室內樂的演出。但是古人理解音樂則必須聯繫具體事件，如祈禱、跳舞或者詩歌朗誦。其中，語言扮演著重要的角色。在前一章中我們已經強調唱名體系對於音樂藝術的發展具有重要意義。儘管唱名體系的建立並非先於音樂的創作，但是必須經過唱名體系的規範，人們才能藝術地運用聲音。正如語言藝術一樣，人們必須先掌握可以按照邏輯進行排列的詞彙，然後才能充分地表達思想。唱名體系的建立與石匠打磨石塊、建房築屋的道理完全相同。建築必須具備兩項條件，即建築材料與建築思想。確定建築思想首先必須知道選擇什麼建築材料。可以說，建築思想就是物質原理與人類想像能力相互作用的結果。同樣的道理，

人們建立音樂的法則也必須借助於語言載體——即話語的感覺。

古代音樂形式的出現，起初通常與人們對語言節奏的感覺及說話的生理條件密切相關。因此，古希臘音樂傳入西歐之後原有特徵逐漸消失。但是，為什麼公元一到十世紀時期的音樂中只有宗教音樂流傳後世呢？人們從來沒有放棄歌唱和舞蹈，即使生活狀況非常糟糕，他們也沒有停止慶祝節日和社會娛樂。世俗音樂與宗教音樂一直相互並存，但是我們對世俗音樂的了解卻少之又少，甚至一無所知。其中的原因，一方面與無人記錄有關，另一方面則是因為許多世俗音樂經過改動和淨化後已經完全成為宗教音樂的一部分。而且，舊時的宗教活動和世俗生活的界線也沒有現在明顯。直到中世紀後期，教堂仍然是人們祈禱、集會、閒聊、生意往來或者互通消息的公共活動場所，甚至十五、十六世紀時期的宗教繪畫中也存在類似的場景。由於宗教音樂早期的教堂作為公共集合場所和日常生活中心的地位可能更加重要。已經完全能夠滿足人們的需要，因此世俗音樂的發展空間相對狹小。

但是嚴格地說，宗教音樂廣為流傳、世俗音樂鮮為人知的真正原因仍然在於語言。上一章已經指出，舞蹈和歌曲作為世俗音樂存在的基本形式可以體現特定的民族文化，而且與獨特的民族語言關係密切。但是，公元一到十世紀時期，宗教文化

盛行一時，民族語言也尚未形成，因此只能存在一種音樂藝術，即根據教會拉丁語形成的宗教音樂。

雖然當時也存在不同的種族、民族和國家，但是人們仍然認爲他們屬於同一個大家族。教堂既是社會生活的中心，也是人們的精神樞紐，是宗教、教育、學習、語言交流和藝術活動的場所。教會勢力影響著人們生活的各個層面，直到霍亨斯陶芬家族的衰落和教會勢力的削弱，民族藝術才逐漸發展。或者換句話說，中歐知識與社會結構的日趨分化首先衝擊了代表著文化統一的教會壟斷，並且引發了宗教勢力的逐漸削弱。這一歷史進程推動著民族的分化和形成，世俗音樂藝術的獨立發展也因此成爲可能。世俗音樂具有一種民族特徵，必須依附於民族語言。如果語言沒有重要的文化地位，那麼音樂也就無法生存。公元一到十世紀的音樂也同樣如此。這一時期，真正的藝術音樂只有根據教會語言──當時唯一的文化語言創立的「世界音樂」。

如果希望具體了解「世界音樂」的特點，我們必須首先研究語言。西方語言與東方語言存在著一種奇特的差異。東方語言基本上屬於格律語言，注重音節長短的均衡；而西方語言則強調重音，即根據輕重的感覺發音。因此西方音樂與東方音樂

樂音形成的原則有著明顯的差異。西方音樂的樂音主要受到語言重音的影響，但是樂音定型時又必須擺脫語言韻律的束縛，努力創造自己的節拍，並賦予語言豐富優美的旋律，同時又保留語言的特色。或者確切地說，語言重音透過使用獨特的音樂手法，轉變成為具有一定音長的樂音。了解與語言相對獨立的音樂節拍的形成過程，可以幫助我們想像公元一到十世紀時期音樂的真實效果，儘管人們對這一時期的音樂與古希臘音樂一樣缺乏了解。西方語言雖然沒有東方語言悅耳動聽，聲音也沒有東方語言豐富，但是卻創造了一種相對永恆的音樂。

古希臘音樂因為和語言韻律關係緊密，所以受到了具體的形式法則的制約；西方音樂則努力擺脫語言韻律的束縛，因此沒有受到類似各種條件的影響。我們可以發現，遠古時代與公元時代人們的生活觀念具有明顯的區別，音樂與其他造型藝術的發展就是證明。古希臘音樂與公元一到十世紀時期的音樂雖然都與語言有著緊密的關係，但是聯繫的方式卻大相徑庭，既可能因為純粹的生理原因，也可能因為文化心理的原因。

整體論述公元一到十世紀的音樂與整體論述公元十到二十世紀的音樂同樣大逆不道。但是我們對古代音樂歷史的了解少之又少，而且也見仁見智。因此，我們

現在要麼改弦易轍，參加音樂史學論戰，要麼就繼續努力體會音樂藝術的本質。一千年的歷史之中，藝術成就自然繁多蕪雜，藝術變革也同樣反反覆覆，但是主要的線索仍然清晰可見，下面我們將一一探討。和古希臘音樂一樣，公元一到十世紀時期的音樂也普遍採用同音合唱，而且具有一種自由吟誦的特點。由於《聖經》詩篇適合輪唱，於是人們首先採用聖詩作為歌詞。後來的音樂作品也一直受到聖詩的影響，流傳後世的新教眾讚歌就是四、五世紀一些聖詩的翻版。例如眾讚歌《異教救世主》就是根據同名聖歌改編的，馬勒的第八交響曲也借鑑了公元九世紀的聖歌《聖靈降臨》的曲調。

有關公元一到十世紀期間音樂界風起雲湧的風雲人物，我們只能經由民間傳說了解其一二。當時，影響極其深遠的人物不是什麼作曲家，而是兩位宗教貴族——公元三九〇年前後的米蘭主教安布羅斯和二百年後的教皇葛列高里一世。安布羅斯全面推行了聖歌的雙聲合唱，將教堂音樂逐漸推向世俗化、通俗化發展，並且開始允許俗人（區別於教士和僧侶）參加。但是，葛列高里改革卻完全相反。葛列高里匯集教會音樂的精華，編創了一套莊嚴的禮拜儀式曲目，並且頒布法令明確規定音樂必須成為祈禱中相對獨立但又不可或缺的組成部分。公元四世紀前後，羅馬地區

出現了培育歌手的學校。隨後，義大利以及北方鄰國也陸續開辦類似的學校。這些學校負責在羅馬教堂管轄範圍內傳播葛列高里指定的教堂演唱藝術。於是，全國各地舉行彌撒和其他宗教儀式時一律採用葛列高里音樂。

葛列高里聖詠（素歌）是公元一到十世紀期間基督教的偉大貢獻，代表著世界音樂及人類文化的傑出成就，並且成為歷代宗教音樂創作的典範。葛列高里聖詠創造了適應西方觀念通用的音樂模式，並透過教會的全力支持由南向北廣泛傳播，在北方國家的文化中心——修道院（如法國的梅斯和瑞士的聖高勒）尋找新的聽眾和創作靈感。公元十世紀以後，隨著民族藝術的逐漸崛起，葛列高里聖詠與德、法、義藝術的接觸又引發了音樂形式的新一輪變化。

第四章
複調音樂時期

　公元九世紀到十三世紀期間，宗教音樂基本上採用複調音樂的表現形式，一種新式的樂譜也應運而生，教會音樂迅速地向世俗音樂方向靠攏。複調音樂的出現逐漸取代了影響深遠的葛列高里聖詠。

堪稱爲公元六世紀以後音樂基礎的葛列高里聖詠不僅可以作爲一種歌唱形式的代表，也代表著一種影響深遠的音樂風格。然而，任何一種音樂風格歷經數百年的風雨飄搖都會出現多種多樣的形式變化，葛列高里聖詠的命運亦復如是。葛列高里聖詠的形式變化主要原因在於其傳播過程中受到了地區文化的影響。我們不妨想像一下，剛開始人們或許能夠忠實地墨守羅馬音樂的風格，然而音樂的接受者畢竟屬於各個不同的國家——德國、法國、英國或者義大利等等，其間在民族性格、語言節奏、氣候條件，演唱習慣和思維方式的差異下，必然會潛移默化地影響了音樂的風格，導致了各種各樣音樂形式的出現。

除此之外，我們也無從準確地檢視演唱的方法，因爲公元一到十世紀時，人們並沒有可以明確標記音高和音長的樂譜，完全以口耳相傳的方式，並使用紐姆樂譜來幫助記憶。紐姆樂符與速記符號比較類似，都使用特定的圖形來表示音調的抑揚頓挫，如橫和點可以表示音長。而且，紐姆樂譜沒有統一的符號系統，不同時代和不同地域的紐姆樂符所代表的意義也千差萬別，有些符號時至今日仍然無法解讀。

但是，我們不能因此就認爲紐姆音樂原始低級或者因爲現代樂譜比較完善而沾沾自喜。確切地說，我們與古人之間所理解的精確內涵有著差異，即便他們能夠理解現

代意義上的精確，他們也有可能拒絕接受。我們應該承認，古人創作音樂的方法比我們更加自由，而且在嚴格遵守規則的同時，更加強調即興發揮。中世紀的人們從一開始就自然而然地接受了教會規定的統一原則，所以在處理細節上他們喜歡更加自由地發揮想像。這一點我們可以從當時建築細節的處理或者唱詩班座位圖的雕刻中，發現他們自由發揮想像的痕跡。因此，紐姆樂譜逐漸演變成為現代樂譜完全是由於形勢發展的需要，而不是一種進步。公元十世紀末，同音合唱已經普遍採用第二聲部，但是具體起源卻無從查考。從自然主義的原則而言，我們可以認為西方人，尤其是北歐人的嗓音天生就高低音涇渭分明，唱歌時高音和低音往往相互諧調並保持一種自然的距離，一般相差五度左右，既非同音合唱，亦非八度音程演唱。如果歌者遠離羅馬，運嗓方法沒有受到葛列高里音樂的影響，那麼這種傾向可能會更加明顯。事實上，複調音樂也的確起源於北歐。

認為複調音樂的產生完全因為嗓音的自然差異也只是諸多假設中的一種。但是，不論它的起源為何，複調音樂至少採用了兩個聲部演唱。複調音樂的出現也逐漸取代了影響深遠的葛列高里聖詠，並且創造了一種新的音樂形式。

在此，我們必須循序漸進地說明複調音樂形成和發展的過程。首先，兩個聲部

按照同樣的樂音序列演唱相同的歌詞，但是使用不同的音高，一般相差四度或五度。即便在今天，我們仍然可以發現兩位具有音樂天賦卻未曾受過專業訓練的歌者，合唱時音高也自然相差五度。在英國，出現這種六度或三度音程伴唱可能更早，但是仍然屬於雙聲合唱的自然形式。相對而言，聲部反向進行則更加富有創意，即第一聲部上行時，第二聲部則下行；第二聲部上行時，第一聲部則下行。原則上，第二聲部不是低音而是高音，並且可以附加第三聲部，與第一聲部相差八度。同樣的道理，附加第四聲部也完全可以。起初每一聲部的歌詞和音長都完全相同，後來逐漸開始產生變化。伴唱旋律逐漸開始獨立，並且擺脫第一聲部的嚴格束縛而形成自己的旋律特點，甚至形成獨立的歌詞。

公元九世紀到十三世紀期間，宗教音樂原則上採用複調音樂的形式，一種新式的樂譜也就應運而生。記錄同音合唱的紐姆樂譜已無法適應複調音樂的需要。首先，新式樂譜必須能夠明確地標示音高，區分聲部之間的差異；其次，必須能夠明確地標示音長，使節奏相對獨立的聲部實現組合。因為需要標示音高，所以人們發明了譜表。最初的譜表只使用一條線，後來逐漸增加，每一條線代表一定的音高，紐姆符號就放在相應的譜線上。許多地區都曾經出現過類似的記譜方法，但是其中影響

最深遠的當屬公元一千年前後的義大利修道士桂多‧德利佐所發明的四線譜表。

此外，人們也將傳統的二十音唱名體系劃分為六聲音階，在第三、第四音之間插入一個半音。當時，早期的八度唱名體系仍然存在，劃分六聲音階完全是由於演唱上的需要。六聲音階的音名取自一首拉丁聖歌前六行的開頭音節，每一行依次上升一度。不同的六聲音階中，音名都完全相同。如果音樂超過一個六聲音階，演唱時就必須注意音階的交替轉換，也就是變音。因此，演唱者必須高度集中思想，並且具備迅速變音的能力。

換句話說，當時教授音樂也就是教授如何演唱，音樂理論也就完全圍繞著歌曲演唱而發展。公元十世紀以後，學識淵博的修士們經過鑽研之後曾經撰寫了許多相關的理論著作。但是，他們的理論只涉及了歌曲演唱部分，並沒有包括作曲。現代所謂的作曲──即表現個性的藝術創作，也沒有出現。人們喜歡歌曲演唱，因此作曲家扮演的角色與其說是創作者，不如說是歌唱技法的掌握者和傳授者。眾所週知，複調歌曲的出現要求樂譜必須能夠確定音高和音長。桂多的四線譜表對於確定音高上具有重要的貢獻。但是，我們仍然需要一種可以用來表示音長的方法。於是，音符漸漸地開始統一，並且出現了一些可以表示每一單音相對長度的特殊符號。因此，

人們開始使用相對時值定義單音（即相對級分法），有量音樂從此誕生。複調音樂節奏獨特，並且脫離了語言格律，人們甚至可以對樂譜進行精確的分解。

複調音樂定義音高和時值的成就明顯地影響了現代音樂的記譜方法。但是，時值的概念往往具有一種相對特徵。我們可以說兩個樂音的相對音長1：2，即第二音的音長是第一音的兩倍，但是我們僅僅明確了一種比例關係。人們可以隨意確定第一音的長度，只要第一音與第二音的相對音長維持1：2的關係即可。現代樂譜也仍然具有無法確定絕對音長而只能定義相對音長的特點，因為我們雖然可以合理地確定比例關係，但是確定音長的時間概念卻無從把握。

我們無意一一列舉當時著名的理論家和作曲家的名字，值得注意的是，和音樂作品相比，公元十到十四世紀流傳後世的音樂理論相當豐富。但是，如果認為理論家的說法可以完全反映音樂的實踐則失之公允，因為藝術通常具有一種實踐先於理論的特點。也就是說，當理論的法則和概念形成時，藝術實踐往往已經向前發展，並且通常尚未形成理論。

公元九到十三世紀，複調音樂逐漸發展，北歐諸國則成為複調音樂的重心。但是，由於多數的資料已經流佚，或者迄今尚未發現，一些現存的資料也無法得到，

因此，我們對於複調音樂發展歷史的了解少之又少。十二、十三世紀，英國和法國對複調教堂音樂的發展具有傑出的貢獻。有關英國音樂的發展情況，我們現有的資料比較貧乏。但是我們知道，法國的音樂家們在數十年的音樂發展中一度獨領風騷，尤其是推動教堂複調音樂的發展。當然，同一時期的德國、西班牙、義大利或者其他地區的音樂並非停滯不前。但是如同我們所見的，任何藝術形式的繁榮階段因為各種各樣的原因，總有某些地區會成為文化活動的中心，而且成果豐碩。因此，可能北歐人深知他們的嗓音缺乏天然的美感，於是就更加努力在混聲方面發揮魅力。十二到十三世紀，法國的藝術創作也因此顯現得非常活躍。

此外，民族詩歌也已經完全嶄露頭角，並且成為激發音樂藝術靈感的豐富源泉。

於是，世俗音樂逐漸繁榮，進而推動了教堂音樂的發展。德國和法國吟遊詩人的出現顯示了遊牧詩歌時代的到來，並且帶動了世俗音樂的發展。以舞蹈和分節歌曲為基礎的世俗音樂，透過與教堂嚴肅音樂的接觸也逐漸地高雅起來。同時，世俗音樂也豐富了教堂音樂創作的語言、節奏和思想意識。德國的中產階級名歌者相繼承襲了這種豔麗的演唱和詩歌風格。我們對德國早期吟遊詩人的了解，主要在於他們的

45

部分詩歌作品，對於音樂創作則相對比較少。然而，法國吟遊詩人的音樂作品卻保存得比較完整。德語區內，音樂的重大發展仍然與宗教密切相關。但是，耶誕節、復活節或其他聖經戲劇的迅速發展並沒有阻止教堂音樂的世俗化傾向，甚至開始出現了方言演唱。和同時期的法國相比較，十二到十三世紀的德國和義大利並沒有出現具有深遠影響的宗教或世俗音樂。一直到公元十四世紀時，義大利才先後推出了一批令人矚目的音樂作品，並且出現了使用器樂伴奏、複調與主調特色兼具的世俗音樂作品。當時的主調音樂指眾多聲部「同步」進行時某一聲部相對比較突出，與現代所謂的和聲基本上有著本質的差異。

我們對於義大利人採取牧歌、敘事歌和狩獵曲形式的音樂（統稱「新藝術」）也同樣缺乏了解。「新藝術」一詞取自法國一三五〇年前後一篇論文的標題。一六〇〇年的佛羅倫斯人，以及我們現在使用的「新音樂」一詞專指有別於前世風格的音樂形式。「新藝術」風格獨特，主要具有下列特徵：一、全面融匯了宗教聖樂與世俗音樂；二、伴奏聲部偶爾附屬於主題聲部；三、處理聲部的旋律和節奏更加自由；四、使用器樂伴奏比較頻繁。「新藝術」的變革要求樂譜必須更加靈活，更加豐富。民族文化對教會統一格局的衝擊、音樂脫離教會語言並與民族語言的逐漸結合則是產生

變革的根本因素。於是教會音樂迅速地轉向世俗音樂方面發展，其他文化領域情形也同樣如此，但是不管改革是以什麼方式進行，人的聲音仍然完全決定著音樂的形式。這一時期，音樂基本上以聲樂形式表現爲主，人類聲音魅力的要求則成爲推動音樂變革的主要動力。十五世紀和十六世紀時期的部分重要作品也具有類似的特點。

第五章
尼德蘭音樂

公元十五世紀以後，音樂發展的中心逐漸由法國向毗鄰的尼德蘭轉移。尼德蘭時代出現過多種音樂流派，音樂的個性色彩愈加顯著，對歐洲音樂具有廣泛的影響。

與前一世紀相比，十五至十六世紀的音樂，在發展上具有一種鮮明的特點。音樂活動的形式趨於繁多，音樂作曲者也如雨後春筍般相繼湧現。因此，人們所具有的個性色彩愈加顯著，同時音樂作曲者的命運沉浮也同樣牽動人心。因此，人們往往容易認為音樂走過一千三百年的歷史，現在基本上已經完成初級階段的發展而真正成為一門藝術。其實，在第一章中我們已經指出，這裡存在著某種認知上的偏差。

十九世紀，人們習慣於把中世紀稱為「蒙昧時代」。但是要知道，如果只因為我們對研究對象欠缺應有的理解能力就因此認為其愚昧落後，顯然是違背了邏輯思考。事實上，我們所認為愚昧落後的中世紀在某些方面甚至比現代更加輝煌。中世紀及其以前的文化與藝術成就完全值得我們的尊重和景仰，並且絕非原始低級。葛列高里聖詠不是「原始」的音樂，而是一種藝術思想和文化內涵都非常豐富的傳世精品。早期的複調音樂，十二、十三世紀的法國音樂，具有民謠特色的世俗音樂以及「新藝術」也都同樣如此。

儘管我們僅僅只能了解古代音樂的基本輪廓，但是我們可以認為，如果某一時期音樂發展的基本輪廓歷經世紀更迭仍然清晰可辨，那麼當時的音樂創作必定非常活躍。我們之所以比較熟悉十五世紀以後音樂發展的歷史，主要原因就在於理解的

困難度已經減少，而不是時間距離的縮短或者掌握的資料更加豐富。例如，古希臘和古埃及的造型藝術遠比基督教音樂的歷史古老，但是我們對於前者的熟悉程度卻很明顯地超過後者。由於音樂無法原封不動地傳諸後世，而且我們對前人理解樂音的方式也缺乏認識，因此，從歷史的觀點來評價音樂往往容易遇到各式各樣的困難。

我們一再強調，音樂的基礎是震動的空氣，即樂音。雕刻使用的大理石歷經五千年仍然可以毫髮無損，但是五百年前按照特定規則形成的樂音卻已經陌生。即便我們可以參考樂譜，而且很確實地理解，但是對於過去的音樂形式我們也僅僅只能形成一種相對的認識，因為我們的理解必然存在著許許多多的主觀猜測。

就理解樂音的方式而言，十五世紀以後的音樂確實比前期的音樂距離我們更近，更由於資料保存比較完整，而且清晰易讀，所以我們對其認識相對比較確定。

然而，十五世紀以後的音樂距離我們現在也只是比較接近而已。或許我們能夠更加全面地了解其基本情況，但是當時的音樂與現代音樂仍然有著明顯的區別存在，甚至已經完全成為歷史。

十五世紀以前，西歐宗教音樂曾經風行一時。同時，民族音樂也迅速發展，如北歐諸國複調音樂的形成、樂器的使用以及民族詩歌發展帶動的世俗音樂的繁榮等

等。民族音樂對宗教音樂的發展產生了深遠的影響，並且推動了教會文化的全面世俗化。我們應該仍然記得，羅馬教廷爲了實現統治世界的霸權地位曾經數次發動戰爭。但是十四世紀初，教皇終於搬出了羅馬，住進了阿維尼翁。恰在同一時期，法國的民族藝術，尤其是法國音樂也逐漸崛起。

十五世紀以後，形勢卻有了轉變。當然，民族世俗音樂仍然存在並且繼續推動著法、義、德、英等國舞蹈和歌曲基本形式的改變。但是，宗教音樂再次顯示出一種強而有力的整合趨勢，全面吸收各民族音樂的特點，並融合而成爲一種具有普遍影響的偉大藝術形式。宗教音樂利用民族音樂不斷進行自我補充和豐富，繼承了民族音樂的精準和活力，再次與莊嚴的宗教儀式相結合。

音樂在宗教儀式中的作用和葛列高里時代毫無二致，但是音樂形式卻已經發生變化，不再是葛列高里時代的同音無伴奏合唱，而是一種基於葛列高里聖詠曲調和近代民族音樂形式的多聲部無伴奏合唱。合唱時，多重聲部以一種前所未有的自由方式相互融合，每一聲部相對獨立，但是同時又與其他聲部和諧地相互交融。

這一時期就是所謂的複調音樂時代，音樂發展的中心也逐漸由法國向毗鄰的尼德蘭轉移。但是，音樂的發展並沒有因此停滯不前。尼德蘭的作曲家們開始到處流

動，有的南下義大利，有的前往威尼斯，還有的定居在德國南部。尼德蘭作曲家在羅馬、威尼斯和慕尼黑等地影響深遠，並且推動德、義兩國從此跨入了音樂創作的新時代。

一四〇〇至一六〇〇年，尼德蘭的繪畫以及其他藝術領域的發展與尼德蘭音樂一樣令人矚目，而且尼德蘭的政治地位也非常重要。音樂界通常把十五世紀以後的二百年稱作尼德蘭時代。但是，我們可以肯定，二百年的藝術發展過程中必然會出現眾多的音樂流派。正如我們習慣上把一七〇〇至一九〇〇年的二百年稱作器樂和聲時代一樣，我們同樣也把風格各異的音樂巨匠如巴哈、海頓、莫札特、華格納、舒曼、布拉姆斯、布魯克納等等簡單地歸作了一類。事實上，尼德蘭時代與器樂和聲時代一樣存在著多種多樣的音樂流派。

尼德蘭時代主要出現過五種重要的音樂流派，並且都以相應的代表人物命名。第一位就是生於一四〇〇年的迪費，最後一位則是一五九四年去世、並對當代具有重要影響的奧朗多·勒席斯。迪費和勒席斯的生卒年份大致限定了尼德蘭時代的時間範圍。勒席斯居住在慕尼黑，因此得以躋身於德國的文化領域。他與偉大的羅馬作曲家帕萊斯特里納以及威尼斯作曲家加布里埃利叔侄生活在同一時代。

勒席斯的音樂已經初具民族音樂的特色。在迪費與勒席斯，即尼德蘭音樂第一位與最後一位代表人物之間，還有一些非常重要的作曲家，如奧克岡和奧布雷赫特、羅斯坎‧德普雷以及威尼斯樂派的開山鼻祖阿德里亞安‧維拉爾特。當然，尼德蘭時代出現的音樂家比比皆是，我們只能稍作點提。當時，城市共和國紛紛崛起，並且都非常注意發展自己的藝術領域，因此藝術中心也紛紛湧現。尼德蘭音樂最初與法國、英國音樂的關係比較緊密，並且在發展過程中又逐漸與德國和義大利音樂有了密切的關係，因此對歐洲音樂具有廣泛的影響。

我們在此無意詳細分析尼德蘭各種樂派的風格差異及其代表人物的音樂特色，而將重點放在分析尼德蘭音樂的整體特徵上，因為尼德蘭時代的音樂作品都採用一種相同的表現方式——即人聲，而且處理人聲也都依據相同的複調聲樂原理。

另外，他們也使用同一種語言，只是口音略有差異，詞彙量逐年增加而已。

人們經常錯誤地認爲複調音樂生硬機械，繁瑣教條，但是我們應該明白，其他藝術領域成就卓著的十五、十六世紀，人們不可能滿足於欣賞一種生硬教條的音樂，更不會對其代表人物敬若神明。人們之所以產生錯誤的認識主要因爲他們喜歡根據書面的樂譜來評價尼德蘭音樂，並沒有認識到音樂不是樂譜，而是聲音。只有理解

聲音的本質我們才能真正理解尼德蘭音樂。

尼德蘭音樂按照複調音樂的對位法記譜，樂譜初看確實好像一道數學題。對位法要求點對點或音符對音符——即一個聲部的音符與另一聲部的音符相互對應。而且，聲部之間的時間間隔也非常嚴格。比如，第二聲部與第一聲部的旋律可能完全一致，但是第二聲部慢一小節，然後間隔一小節，再附加第三聲部，甚至第四聲部。或者，第二聲部與第一聲部的音程完全相同，但是第二聲部的節奏卻兩倍於第一聲部（快一倍或慢一倍），第三聲部則可能又使用另外一種節奏。而且，兩個聲部也可能反向進行，比如，第一聲部的音上行三度時，第二聲部就下行三度。發明聲部對位組合方式的音樂家的確具有一種超人的想像能力，他們自己也因此欣喜若狂。由於對位法非常複雜，所以我們只能簡要地作一介紹。

我們如果單純地看一看使用數字記錄、結構嚴謹的曲譜，的確好像面對一道純粹的數學題。但是如果透過理解聲音的特點理解音樂曲譜，那麼我們就會獲得一種全新的感受。當然，我們要理解當時的音樂的特點非常困難，因為現代音樂普遍採用和聲手法，而且器樂風行一時，所以根據人聲特點創作的音樂對於我們非常陌生。而且，現代所謂的和聲，即旋律的層層疊加，當時也沒有出現。雖然在理解上有著

困難，但是我們至少應當正視並且承認差異的存在。

人聲與樂器有著本質上的區別，因此存在的形式也大相徑庭，並且需要區別對待。人嗓唱出的聲音完全按照時間的順序橫向展開，因此必須根據特定的節奏模式規範連續的音流。人們根據自己的美學感覺藝術地編排音樂節奏，於是創造了魅力無窮的同音合唱。如果第二聲部緊隨第一聲部進行模仿和重複，則可以形成一種相互呼應此起彼伏的效果。

我們無意細述其中的美學原理，但是讀者必須明白，複調聲樂的精神實質並不在於形式的精巧。創立複調聲樂形式的過程中，人們通常依據一種特定的原理把聲音規範成為連續的節奏模式，其中體現的數學法則與建築學依據的數學法則同出一轍。複調聲樂的發展過程中，數學因素似乎非常重要。但是我們必須牢記，複調聲樂的存在離不開極其敏感的人聲。我們理解尼德蘭音樂的本質和內涵時也必須首先考慮人聲的特點。尼德蘭音樂絕非賣弄技巧的招搖撞騙或者無病呻吟的矯揉造作，而是人類智慧和想像的傑作。

第六章
複調與和聲

宗教音樂與世俗音樂相互作用，相互影響。人們開始依據和聲來理解音樂，而樂器意識逐漸覺醒，正如複調音樂的自然工具是人聲，和聲的自然工具就是樂器。樂器逐漸成為音樂創作的主要工具。

在上一章裡我們就樂句和人聲分析了具有對位複調聲樂特色的尼德蘭音樂。樂句和人聲乍看似乎風馬牛不相及，其實兩者卻相輔相成。在形式上，節奏模式按照藝術法則組合而成的樂句可以說就是純粹的數學，不具有任何感情色彩，也沒有體現任何力度變化，完全像一種按照時間關係順次推進的數字遊戲。抽象的數字必須透過人聲才能表現自己的音樂魅力，人聲表現音樂的內涵也必須依據抽象的數學形式。我們的耳朵可以理解歌手的歌聲，但是我們的眼睛僅僅可以看到歌手真實的形體。比較而言，聽覺比視覺往往能夠更加敏銳地感知歌手的存在，即無形的音樂可以代替有形的人體。完全依賴人聲的音樂藝術必須使用一種非常抽象的表現形式，所以我們分析外在的音樂形式時必須考慮內在的聲音特點，否則我們就很容易誤解音樂的本質。我們理解任何音樂都必須依據實際聽到的聲音，絕不能單純地研究樂譜。

尼德蘭時代後期，宗教音樂經過世俗發展及民族分化之後再次統一。但是到了尼德蘭時代的末期，宗教音樂又出現分崩離析的趨勢，並且決定性地影響了十六世紀音樂形式的變化。伴隨著宗教改革運動，文化領域呈現出一片百花爭豔的局面。

宗教改革運動超越了教會、牧師和神學家的界限，帶動了社會、民族、經濟和宗教領域的全面繁榮。各類學科紛紛湧現，並且就宗教神學的觀點展開了激烈的哲學辯論。宗教改革期間風起雲湧的重要人物不僅包括路德、茨溫利和喀爾文等等宗教改革運動的領袖，而且包括文藝復興時期尊崇希臘古典文化的人文主義者、確立「地圓說」和「地動說」的天文學家以及遠航印度卻發現美洲新大陸的航海家。此外，印刷術的發明者及創建實驗物理學，發現物理基本定律，並展開自然科學研究的自然科學家也具有非常重要的影響。

宗教改革時期，各種學科領域的繁榮並沒有同時發生，而是存在著逐漸積累的過程和相互促進的作用。因此，我們必須深入地研究文化領域的各個層面才能理解各種學科對政治、經濟和社會發展的影響，也才能體會當時人們的思想和主張。簡而言之，一個全新的時代已經到來，人們的意識逐漸覺醒，思想逐漸解放，知識也逐漸增加。人們發現一向被奉為絕對真理的一些基本觀點包括《聖經》教義也漏洞百出。人們依靠印刷技術實現了以前人們所無法想像的遠距離的思想傳播，也大量地增加了人與人的交流。人們發現可以透過科學研究控制並引發周圍神秘的自然力量。人們也發現世界和人類都具有二種自然屬性，世界只是相互作用的自然力量按

照自然法則的統和。各國民眾也經由各種方式與頑固守舊的教會勢力展開了抗爭，並成為人們擺脫傳統神學思想，迎接新時代的最後一擊。

其間，音樂形式也經歷了迄今為止最後一次的重大變革——即和聲音樂的出現。和聲音樂不是一種發現，因為音樂藝術不存在於所謂的發現。和聲音樂的形成也並非一蹴可及的事情，而是數百年音樂發展的累積，是新思想新文化運動的產物。

一代新人相繼誕生，他們探索無形的太空以及其中蘊含的力量；他們研究運行以及地球運動的規律；他們出海遠航，尋找未知的大陸；他們觀察運動規律的宇宙法則、平衡條件和落體原理以及磁場、電場；他們根據空間概念和透視原理發展造型藝術；在音樂領域，他們則創造了空氣縱向共鳴的和聲以及多音同時發響層層組合的和弦。和聲出現在尼德蘭時代的後期，即勒席斯時代。勒席斯既是尼德蘭音樂最後一位重要的代表人物，同時也是和聲音樂的開山鼻祖。

我們前面一直在研究主調和複調，完全沒有談及和聲。事實上，複調與和聲毫無關係。儘管我們可能覺得難以理解，但是弄清兩者之間的關係非常必要。所謂複調就是多重聲部的組合，其基本特徵就是每一聲部相對獨立，而且合成時努力施展自己的個性。複調藝術實現了多重聲部的巧妙組合，使每一聲部在保留原有特色

的同時，眾多聲部的結合又形成絲絲相扣。尼德蘭音樂的複調藝術是精確對位法產生的前奏。

和聲不是複調，而是主調。例如，C大三和弦伴奏時，我們只能聽到C音。但是事實上，C大三和弦並非只有單音C，而是多音同時發響的組合。我們的視覺也遵循同樣的原理。裸眼看到的一點經過凸鏡的折射放大就可能變成多點的組合。我們現在知道，和弦的分解完全符合聲學的原理。純粹的單音根本不存在，每一單音都可以進行再分解，而主音的音高和音品則取決於相對的振動頻率。實際上，我們所謂的和聲就是單音頻率最高部分的組合。換句話說，任何單音都是基音和泛音的縱向疊加。十六世紀的人們對於單音可以按照類似光學折射原理進行分解的現象尚未形成理論認識，直到一七〇〇年前後，泛音理論才與和聲關係理論一起逐漸確立。

但是儘管當時泛音沒有形成科學的理論，人們憑藉直覺卻已經形成一定的感性認知。其實，人類認識自然的過程通常都必須經歷從感性認知到理性認知的階段。音樂領域如此，其他藝術領域也無一例外，甚至社會生活的各個方面都存在類似的現象。一些法則形成理論之前，人們往往早就已經開始遵循，科學論證通常只是理論確立的最後一步。但是，如果我們因此認為十六世紀的時候現代所謂的和聲已經普

遍存在則大錯特錯。恰恰相反，對位複調形式仍然非常盛行，而且音樂史上也通常認爲十六世紀是複調聲樂的鼎盛時期。但是，正如生活一樣，歷史並非一段一段地跳躍前進，我們分階段地進行研究只是因爲這樣便於依次分析歷史事情的來龍去脈。所以，我們有時難免需要脫離主題，討論其他一些問題，或者把原本屬於下一歷史時期的事情人爲地劃入上一階段。十六世紀音樂的主流仍然是複調，人們也仍然習慣於依據人聲理解樂音。而且，十六世紀的作曲家們也積極推動了複調聲樂形式的全面普及，並因此成爲這一音樂風格的重要代表人物。但是事實上，他們的音樂作品已經具有明顯的和聲特色，其中包括許許多多典型和聲樂句的運用。而且，同前一時期相比，他們處理複調形式（即獨立聲部的對位進行）時，已經更加注意使用協和和弦，而且更加注意考慮協和音與不協和音。我們可能仍然記得，其實在前一歷史階段，音樂形式的變革也具有同樣的特點。藝術的歷史不是火車旅行，可以隨時停留一〇分鐘或二〇分鐘，而是一刻不停地向前推進，同時伴隨著藝術形式持續不斷地發展和變革。

十六世紀的音樂可以說具有一種承前啓後的特色。外在的音樂技巧和形式承接了過去的傳統，但其處理方式卻已經顯示出未來發展的某些特徵。音樂史上曾經有

過一段關於帕萊斯特里納挽救教堂音樂的著名傳說。在義大利城市多倫多召開的與新教相抗衡的天主教會第十九次普世會議認爲，宗教音樂技巧複雜，矯揉造作，必須予以廢棄。但是帕萊斯特里納卻以一首簡明的樂曲證明，顯然藝術可以適用種種技巧，但是並非一定都複雜艱深。儘管我們無從考證傳說的真僞，但是它卻標誌著音樂從複調再次過渡到主調──不是葛列高里時代的衆讚歌主調，而是和弦多重和聲的主調。

帕萊斯特里納因此名正言順地成爲中世紀末期與和聲時代早期的代表人物。但是如果希望了解當時音樂發展的基本狀況，我們還必須回頭看一看。帕萊斯特里納在羅馬工作期間，尼德蘭音樂家維拉爾特創立的威尼斯樂派也進入了繁榮鼎盛的時期，其代表人物就是加布里埃利叔侄。當時，尼德蘭音樂最後一位重要人物勒席斯居住在慕尼黑，尼德蘭的另一位作曲家海音里希‧伊薩克則已經活躍在德國南部以及維也納等地。同一時期，德國北部馬丁‧路德的宗教改革也爲音樂文化的發展奠定了新的基礎。路德理解的音樂仍然屬於複調音樂，而且非常推崇同一時代的尼德蘭作曲家羅斯坎‧德普雷。但是，路德的改革引進了會衆合唱，並將著名的宗教民歌曲調改編成爲新教衆讚歌。從此，主調音樂迅速發展，複調音樂也被迫採用和聲

65

形式。

　音樂領域百花爭妍的局面標示著曾經輝煌璀璨、統治一切的教會藝術再次面臨著分化。但是，現在語言的作用已經漸漸削弱，具有地區特色的宗教信仰則扮演著重要的角色，如羅馬天主教，威尼斯天主教，德國南部的天主教，以及統轄德國北部並有法國、英國、瑞士分支的新教等等。具有民族特色的宗教形式創造了風格各異的宗教音樂。天主教會因為喜歡聆聽多重聲部的合唱，所以繼續使用複調音樂形式，但是聲部的獨立地位已經逐漸動搖，並且開始具有和聲的特色。新教起初也一直遵循傳統的音樂形式，但是徹底取消了教士與俗家、唱詩班與會眾之間的區別。會眾的積極參與使通俗語言逐漸取代了教會語言，和聲伴奏的主調合唱逐漸替代了多重聲部巧妙組合的複調音樂。

　音樂領域發生了翻天覆地的變化。宗教音樂與世俗音樂相互作用，相互影響。人們開始依據和聲來理解音樂，而且器樂意識逐漸覺醒。正如複調音樂的自然工具是人聲，和聲的自然工具就是樂器。

　從此，樂器逐漸成為音樂創作的主要工具。

第七章
器樂和聲

隨著器樂的發展，兩種新的音樂形式逐漸產生，其一是純世俗化的音樂形式，另外一種是半宗教音樂形式——即歌劇和清唱劇。音樂形式的豐富及發展，也推動了器樂逐漸走向繁榮和獨立。

第一章已經說明，我們無意一一列舉人名、時間或者音樂作品。歷史研究的價值不在於知道葛列高里聖詠的風格，或者了解帕萊斯特里納、巴哈等人的音樂創作手法。當然，諸如此類的史實的確非常重要，但是我們應該更加注重研究爲什麼一種音樂與另一種音樂的創作方式有明顯的差異存在。根據發展的理論，一種音樂形式往往可以在某一時期達到其藝術創作的頂峰，並且形成最後的永恆模式而流傳後世。例如，人們認爲帕萊斯特里納的音樂作品結構完美、旋律流暢，完全可以代表當時音樂的最高成就。如果一種音樂形式已經非常完美，那麼必然就無法超越。所以帕萊斯特里納沒有沿襲葛列高里聖詠的風格，後世也沒有套用帕萊斯特里納或者巴哈、海頓、莫札特、貝多芬、布拉姆斯或華格納的音樂創作手法。

我們不能因爲一種音樂形式淡出歷史舞臺就認爲這種音樂已經衰敗，或者已經缺乏活力，甚至已經退化。我們理解現代音樂也同樣如此。任何藝術形式都反映著我們的文化和情感，而我們的文化和情感又貫穿著永恆的發展和變化。因此，藝術沒有永恆的形式，也沒有永恆的法規，只有某種藝術形式是否合理的問題——即是否具備美感。美感的實現就是完美。和世間萬物一樣，美感的內容和完美的標準也不斷地起著變化。任何藝術形式的出現都標誌著一種新感覺的萌芽以及人類思想和

感情的轉變。新事物不是舊事物的豐富和充實，因此我們無法比較不同時期音樂的優劣，也無法確定貝多芬、莫札特、巴哈、勒席斯、帕萊斯特里納、尼德蘭音樂家，或者「新藝術」和葛列高里時代的佚名音樂家中哪一位更偉大。音樂領域內沒有比較，我們只能分析環境的差異究竟怎樣影響著人們在音樂感知上的變化。

目前我們所談到的從古代希臘到十六世紀的音樂創作都貫穿著「樂音及人聲」的基本觀點，即引起空氣震動並賦予音樂物質特點的工具是人聲。但是我們知道，原始時代的人們就已經發現使用樂器可以奏出樂音。因此事實上，器樂一直貫穿著人類歷史的始終。世俗音樂的發展一旦超越宗教音樂，器樂就會嶄露頭角。如古希臘時代以及尼德蘭時代之前的「新藝術」時期，都曾經發生類似的情況。但是，當時器樂與人聲混合時仍然處於從屬地位，或者僅僅作為人聲的一種裝飾。人們甚至把能夠獨立成章的器樂旋律等同於人聲，視作人聲的一種替代形式。值得注意的是，我們現在無法確定古時的音樂是純粹的聲樂，還是聲樂與器樂的混合。或許，起初的音樂創作完全採用聲樂的形式，但是實際表演人聲無法滿足需要時，人們就自然而然引進了器樂。器樂是人聲的替代形式，因此也努力模仿人聲的特點。當時，樂器的作用都是伴奏，詩琴就是其中典型的一種。

但是逐漸地，人們開始賦予器樂以獨立的特徵。我們知道，無論多麼簡單的樂器也都具有機械特性。機械裝置的介入使樂音的形成必然受到了樂器機械條件的制約，並且導致了新的音樂譜寫規則的誕生。人聲是一種生理樂器，因此聲樂必須根據生理條件採用相應的創作模式。主調及複調樂句按照時間順序的水平進行也正是人聲生理特性的體現。但是，樂器卻是一種機械工具，因此器樂也就必須採用與機械法則相應的創作手法並且制定音樂創作的機械原理。

器樂的出現必須以機械概念以及自然科學知識的深入人心為前提。我們前面強調，從自然科學的角度理解生活具有非常重要的意義。如果沒有自然科學觀，人們就無法形成和聲意識，也就無法理解樂音乃是多音的縱向組合。隨著和聲思想的確立，越來越多地開始使用樂器的音樂創作，因為樂器可以使作曲家的想像力擺脫人聲特點的制約。而且，音調和諧的協和和弦可以激發他們的創作靈感。器樂具有一種中性的特點，但是人聲卻有著性別和語言的差異存在，並且可能妨礙人們精確地理解樂音。因此，樂器比人聲更加容易配成和弦，並形成和聲效果，表現和聲的魅力。

和聲意識的形成使音樂體系發生了根本的改變。人們不再認為樂音乃是具有人

聲特點的獨立單元，而是相互依存並按照一定空間關係排列的多音組合。其中，發聲最響的主音下行成為低音，即和弦的根音。依照這種聲學重力原理建立的、明確其他樂音與主要低音關係的音樂法則就是調性法則。

但是，調性遵循的重力原理對於和聲時代以前的音樂卻是一種完全陌生的概念。以前，人們認為的調式只是音符的水平連續發聲，例如安布羅西聖詠採用的四個調式和葛列高里聖詠採用的八個調式在某種意義上都只能算是旋律的雛形，或者是單旋律音樂（使用數字低音伴奏的獨唱歌曲）的前身。中世紀後期又出現了採用希臘名稱的教會調式，如多利亞調式、利地亞調式以及佛里吉亞調式等等。而且，調式的全音和半音也隨著起始音的變化而變化。例如，C音開始的調式與D音開始的調式不同，D音開始的調式與E音開始的調式也不同。

和聲的出現要求音符的編排不僅需要顧及時間順序，而且需要考慮空間的相對距離。逐漸地，傳統的調式體系開始瓦解並且發展成為音階。事實上，「音階」一詞就已經說明音階不是指一串連續的音符，而是指音符按照空間關係從基音逐級上行至八度音的組合。無論基音怎樣，每一音級與基音都保持著固定的音程關係，因此音階之間可以相互變換，即音樂作品可以移調。於是，樂音逐漸放棄多種調式，僅

僅使用一種音階排列方式，即大調音階。如果大調音階下行三度，即大三度下行至小三度，那麼就可以形成小調音階。小調音階與大調音階的音階排列方式稍有差異，但是卻完全對應，而且可以移調。根據基音即是下行低音概念形成的大調式與小調式理論是和聲音樂產生的基礎。

如果我們把和聲看作一種聲學的重力作用，那麼理解和聲音樂的原理也就非常容易。人們根據聲波的平衡變化，即聲波的震動和穩定產生了協和音與不協和音的感覺。如果把和聲想像成為逐漸變細的空氣柱，那麼我們描述起來可能比較容易。

因為和聲本身就是一個空間概念，所以和聲也必須根據空間活動採用相應的空間形式。樂曲中，音量按照空間方向確定的強弱等級就是力度，泛音中的力度變化稱作旋律，一串音符的力度變化——即重音變化可以形成節奏，節奏和旋律的力度差異——即強音，弱音或中音的細微變化稱作漸進，音質的力度變化則可以產生音色的效果。旋律、節奏、漸進和音色都是力度變化產生的結果，但是力度原本就是一種按照空間方向運行的力量，並且可以激發和聲織體，形成藝術形式。我們可以這樣理解，空氣雖然無形，但是卻與有形物質遵循著相同的構造原理。因此隨著科學世界觀的增強，人們認為共鳴的空氣也同樣需要受到自然法則的制約，於是，和聲

以及所有相關的概念逐漸形成，包括調性、協和音與不協和音、音階體系以及旋律、節奏、漸進和音色等等。

十六—十七世紀音樂發展的基本特徵就是音樂形式必須符合自然法則的思想逐漸萌芽並得到確立，而且實際的音樂形式也完全體現了這種思想。如果聽到不協和音，我們就希望隨以協和圓滿的音進行解決，如果發現低音區出現屬音，我們就希望使其進行至主音。這就是樂感，一種根據重力作用產生的感覺。因此，和聲結構及和弦組合學也可以稱作聲學重力學。我們發現，繼尼德蘭複調聲樂之後，音樂再次表現出一種數學特性。尼德蘭音樂的對位形式非常複雜，人聲按照時間順序進行數學排列，但是器樂和聲主要按照空間順序進行數學排列。事實表明，兩者運用數學法則的效果都非常明顯，不僅沒有束縛想像力，相反卻指明了發揮想像力的方向，唯一的差別就是具體的數學形式已經發生了變化。十六世紀以後的音樂創作完全依據空間數學的理論。

十六到十七世紀時期，樂器逐漸發展完善。人們根據樂音強弱變化的聲學原理改進了現有的樂器。於是，現代形式的鋼琴、風琴、小提琴和管樂器逐漸形成，其實，製造樂器的材料早已經存在，但是刺激樂器發展的真正動力則源自和聲思想的

確立。

和聲音樂需要樂器，因為單件樂器就可以奏出人聲望塵莫及的協和音。然而，和聲形式的發展也經歷了漫長的演變過程。人們仍然習慣於採用複調音樂的形式，但是這種複調形式已經逐漸具有和聲的特色。器樂也採用了同樣的複調形式，在教堂具有重要影響的風琴音樂尤其如此。

隨著器樂的發展，音樂再次出現了世俗傾向。我們知道，前期主要的宗教聲樂作品已經具有明顯的地域特徵，可以按照地域差異區分為羅馬樂派、威尼斯樂派、德國南部樂派、德國北部樂派、法國樂派和英國樂派等等。隨著樂器時代的到來，宗教音樂又開始受到舞蹈和歌曲等世俗音樂形式的衝擊。因此，逐漸背離傳統宗教音樂而面貌一新的器樂迫切需要一種全新的、脫離舞蹈和歌曲影響的世俗化形式。

於是，兩種新的音樂形式逐漸產生。一種是純世俗化形式，另一種則是半宗教形式，即歌劇和清唱劇以及根據宗教歌謠創作的聖誕劇和受難劇等等。音樂形式的豐富和發展，推動著器樂逐漸走向了繁榮和獨立。

第八章
義大利歌劇與清唱劇

兼收並蓄、綜合發展是文藝復興時
期文化藝術的典型特徵。十七世紀時
期，世俗音樂與宗教音樂、合唱與獨唱、
聲樂與樂器相互並存。義大利歌劇的蓬
勃發展有目共睹。

從音樂發展歷史的縱面來看，我們發現十七世紀不僅僅是人們積極探索和勇於創新的歷史時期，也是音樂形式產生變化的過渡時期。雖然十七世紀的音樂成就並非登峰造極，但是卻連接了音樂發展的兩次顛峰時代，即帕萊斯特里納、勒席斯、加布里埃利、森夫爾和約翰內斯‧艾卡德所代表的十六世紀與巴哈、韓德爾所代表的十八世紀。我們已經一再說明，將某一時期劃作過渡時期並非意味著一種貶低。嚴格地說，任何時候都屬於過渡時期。試圖比較十七與十八世紀音樂孰優孰劣，就好像以十六世紀的音樂標準來衡量尼德蘭時代的音樂一樣錯誤，因為我們不能根據新的思想標準判定前期音樂的價值。

十七世紀的歐洲政壇動盪不安：德國爆發了三十年戰爭，法國掀起了迫害胡格諾教徒的運動，英國的政治、宗教鬥爭也日趨白熱化並且演變成為一場內戰。十七世紀時期，除了義大利和西班牙，富有音樂傳統的國家都面臨著矛盾激化、戰事頻仍的困境。而且衝突超越了宗教問題，牽涉到經濟、政治和社會結構的全面調整。因此，免於矛盾和衝突困擾的義大利繼葛列高里時代之後再次成為歐洲音樂活動的中心。當然，十七世紀時期其他國家也同樣出現了一批傑出的音樂家。例如，德國第一位接受義式教育的作曲家海音里希‧許茨就是德國音樂史中位居米歇爾‧普里

托里烏斯之下的一位音樂巨匠。

另外，法國歌劇和芭蕾的創始人、義大利血統的尚‧巴蒂斯特‧呂利，以及十七世紀下半葉英國樂壇上主要從事歌劇創作的亨利‧帕塞爾則分別帶表著法、英音樂發展的最高成就。我們發現，儘管各國都忙於處理其他事務而無暇顧及藝術的發展，十七世紀卻並不缺少偉大的作曲家。

我們知道，歌劇始於義大利的佛羅倫斯，然後逐漸傳入教堂音樂蓬勃發展的羅馬和威尼斯。十七世紀的歌劇作者數不勝數，而且良莠不齊，其中比較突出的就是威尼斯的克勞迪奧‧蒙泰韋爾迪和那不勒斯的亞歷山卓‧史卡拉蒂。前者是十七世紀上半葉歌劇發展的領袖，後者則是十七世紀末歌劇創作的天才。伴隨著歌劇的繁榮，器樂、宗教音樂以及世俗音樂也獲得了迅速的發展。十七世紀時期，世俗音樂與宗教音樂、合唱與獨唱、聲樂與器樂相互並存，歌劇以及宗教色彩比較濃厚的清唱劇已經成為音樂創作的主要形式。

兼收並蓄、綜合發展是文藝復興時期文化藝術的典型特徵。人們積極投身於擊劍、演唱、詩歌、作曲以及哲學等等領域，並且努力尋找一種可以包羅萬象的藝術表現形式。一直作為理論研究對象的古希臘理想模式逐漸成為實際音樂創作的標

準。於是，一種全新的藝術形式漸漸嶄露頭角。我們現在認為作曲家應該熟悉鋼琴演奏，十六世紀的人們則認為作曲家一定擅長歌曲演唱。他們甚至比我們現在更加看重作曲者實際的音樂表演才能。比如說，帕萊斯特里納起先是一位歌唱家和聲樂教師，至於其後來擔任的教皇唱詩班的「作曲家」一職完全屬於一種人事制度的發明。十六世紀時期，現代所謂的「作曲家」尚未誕生。而且，儘管印刷技術已經發明，現代所謂的音樂出版卻沒有出現。隨著聲樂向器樂的進展，作曲家的地位於是逐漸改變，他們不再作為歌唱家，而是作為演唱家，尤其是作為風琴師出現。另外，文藝復興時代還出現了一批音樂愛好者。

文藝復興時期的音樂愛好者都受過全面性的專業訓練，而且大多來自上層社會。他們眼中的藝術不是謀生的手段，而是美化生活的媒介。因此，他們能夠富於批判性地理解音樂，並且運用專業的技巧創作音樂。對位複調音樂的混聲首先遭到了他們的指責。他們認為對位形式破壞了歌詞，完全背離了古希臘的理想模式。於是，古希臘戲劇逐漸成為音樂創作參照的標準，但是合唱逐漸退居次要地位，朗誦式的獨唱則倍受青睞。一五九四年，一位佛羅倫斯的音樂愛好者創作了第一部突出獨唱地位的歌劇。因為和語言緊密聯繫，所以獨唱形式往往具有朗誦或說話的特點，

並且採用和聲器樂伴奏。起先，歌劇的流傳僅僅局限於少數朋友中間，後來聽眾範圍逐漸擴大，於是各國競相仿效，並且逐漸傳入羅馬和威尼斯。聖馬克教堂樂長蒙泰韋爾迪就是歌劇藝術的第一位傑出代表。

推動十六世紀末佛羅倫斯歌劇藝術發展的根本動力，源自於「回歸自然」的思想。一百五十年後的盧梭也曾經倡導「回歸自然」的精神，三百年後的二十世紀初，「回歸自然」的思想曾經再度風行一時。換句話說，一旦藝術形式的發展逐漸趨於怪誕，人們的第一個反應就是「回歸自然」，然後簡潔之風就會迅速盛行。佛羅倫斯音樂徹底廢除了複調和對位，確立了世俗和宗教歌曲中朗誦式獨唱的領導地位，並且採用器樂和聲伴奏。從此，「新音樂」風格逐漸形成。「新音樂」通常被稱作單旋律音樂，單旋律音樂是指無伴奏獨唱，所以與「新音樂」的實際風格稍有差異。但是嚴格地說，「新音樂」的典型特徵就是採用和聲伴奏，因此可以稱作新旋律風格。即旋律沿著根音低音進行的音樂風格。

「新音樂」運動產生了兩項具有深遠影響的變革。

其一，「新音樂」承認音樂必須服從語言的特徵，與複調聲樂強調的歌詞必須服從音樂的觀點恰恰相反。而且，音樂與歌詞的關係中語言韻律或重音的影響也逐

漸轉弱。相反，歌詞內在的情感內容，即語言的情感特質開始左右著音樂創作的方向。

其次，「新音樂」的第二項變革就是聲樂與樂器的組合。聲樂與樂器的調性特徵有著一定的差異性，但是兩者相互組合後形成了一種更新的藝術形式，並保留相對獨立的活動空間。

然而，儘管「新音樂」運動能夠刺激和聲音樂的發展，但是卻無法成為一種持久的推動力量。事實上，藝術領域的任何變化都是一種結構的調整，完全廢止一種舊的音樂風格絕無可能。而且，佛羅倫斯人也缺乏繼續推動歌劇發展的潛力。他們的積極探索雖然意義深遠，但是仍然停留於嘗試階段。蒙泰韋爾迪吸收了已經獲得的成就，並推動歌劇藝術逐漸走向了繁榮。蒙泰韋爾迪時代，管弦樂隊已經初具規模，偶爾也可以產生戲劇效果，而且某些樂器開始採用獨奏的形式，人聲不僅具有朗誦特點，而且在獨唱和二重唱中逐漸獨立。人聲與管弦樂隊的發展奠定了歌劇藝術未來發展的基礎。

義大利歌劇迅速普及的過程中，劇院的建立發揮了重要的作用。起初，劇院只是一種民間娛樂的場所，後來逐漸發展成為面向大眾的商業團體。或者可以說，義

大利人的歌唱天賦經過教會、領主和城市公園數百年的培育後，配合他們的戲劇天賦共同推動了歌劇事業的迅速發展。一六一三年蒙泰韋爾迪來到威尼斯時，當地沒有一家劇院。直到一六三七年，第一座劇院才宣告成立，並且迅速增至十二家。

同一時期，在義大利的其他城市如羅馬，歌劇的蓬勃發展也是有目共睹。但是，十七世紀下半葉，領導歌劇發展，繼而成爲義大利乃至整個西歐歌劇中心的城市卻是那不勒斯。那不勒斯的藝術發展一直成績平平，此番的崛起完全得益於亞歷山卓·史卡拉蒂。史卡拉蒂的歌劇風格與其前輩蒙泰韋爾迪稍有差異。史卡拉蒂比較注意挖掘人聲的全部特點，表現歌曲的旋律，而蒙泰韋爾迪的風格則莊嚴肅穆，並且喜歡使用誇張的朗誦。於是，旋律明確的詠歎調逐漸成爲歌劇發展的方向。史卡拉蒂還積極地發展管弦樂隊以表現那不勒斯歌劇追求的逼真效果。至此，歌劇已經完全拋棄了佛羅倫斯人崇尚的古希臘理想模式。歌劇逐漸成爲義大利音樂創作的主流，但是其他音樂形式並沒有因此受到忽視。

蒙泰韋爾迪和史卡拉蒂也積極地進行宗教音樂以及其他形式世俗音樂的創作。出然，歌劇的主要特點，如人聲的旋律處理、聲樂與器樂效果的對比，以及音樂對歌詞表現能力的提高等等，必然也對其他音樂形式產生了一定程度的影響。歌

劇蓬勃發展的同時，清唱劇也逐漸繁榮起來。清唱劇源自依靠解說連接的音樂對白，並採用合唱形式，菲利普‧內里對清唱劇的形成和發展具有突出的貢獻。歌德把內里稱作「幽默天使」，並在《義大利之旅》一書中介紹了他的生平。內里所創辦的奧拉托利會也首次上演了具有娛樂和宗教性質的清唱劇。此外，帕萊斯特里納也曾經與內里合作，共同推動了清唱劇的發展。清唱劇可能起源於《聖經》的聖誕節和復活節戲劇故事。在中世紀的遷變中，隨著演出對象的變化，其表現形式也經常變化，或是民間戲劇，或是神秘劇，亦或是宗教劇。後來，義大利的清唱劇曾經使用戲劇的表現手法，並且逐漸發展成為一種歌劇形式。

人們希望增強音樂的感情內涵決定了歌劇及清唱劇的發展方向。應當注意的是，在同一時期，和聲思想也逐漸鞏固。我們前面談到，和聲音樂中力度具有非常重要的意義。同樣，歌劇及清唱劇中力度的地位也舉足輕重。其實，情感的表現就是一種力度的變化。我們發現，人們努力增強音樂情感表現能力的過程中，力度一直發揮著非常重要的作用。

其他國家也相繼發生了類似的情況，但是具體的表現形式有著一定程度的差異性。與芭蕾舞關係密切的法國歌劇由於受到語言特徵的影響，比較注意強調節奏並

且喜歡採用嚴肅誇張的朗誦，旋律優美的演唱則退居次要地位。於是，法國歌劇在採用舞蹈以及小三段式曲調的同時，逐漸形成了一種莊重的戲劇宣敘調。另外，作為宮廷藝術的法國歌劇也沒有積極地進行推廣和普及。同樣，德國和威尼斯單純服務於宮廷的歌劇作品也缺乏一種吸引普通民眾的魅力。但是，十七世紀聲名顯赫的德國作曲家許茨曾經根據義大利作家馬丁·奧匹茲的戲劇《達夫妮》創作過一部田園歌劇。一六二七年，《達夫妮》曾在多戈一位王子的婚禮中上演。然而，《達夫妮》樂譜已經遺失，只有台本保存得比較完整。至於德國歌劇的其他方面，我們的了解則少之又少，因為能夠講究如此排場的王子們基本上都是聘請義大利演員。直到一六七八年，德國的第一座歌劇院才於漢堡建成。後來賴因哈德·凱澤爾曾經成為這裡的主要作曲家，與其同期共事的還有泰勒曼以及著名的理論家馬特宗。但是，韓德爾的短期逗留卻是人們沒有忘記這家劇院的主要原因。由於缺乏維護，五十年後漢堡歌劇院逐漸敗落。漢堡的高產作曲家凱澤爾只能算作半個天才，雖然他天資聰穎，並且多才多藝，但是缺乏一種真正的創新意識。另外，作為歌劇演出對象的德國資產階級也沒有完全接受歌劇藝術的表現形式，漢堡歌劇院於是逐漸淪落為表演粗俗歌舞的場所。

德國的音樂發展沒有受到領主控制的時候，主要表現爲宗教音樂或者至少具有一定的宗教色彩。著名的風琴手都在大城市的教堂任職；全國各地由教堂領唱主管的歌唱學校也有系統地傳授教堂音樂；資產階級以及大學業餘音樂團體也積極推動了聲樂和器樂的發展。除了正常的禮拜儀式外，最高級別的音樂慶典基本上採用宗教色彩濃厚的聖誕劇和受難劇。具有世俗特點的家族慶祝活動，如婚禮、洗禮或晉職等等則通常採用通俗的音樂形式。面對充滿生機的資產階級音樂，許茨顯得非常孤立。接受典型歐式教育的音樂天才許茨身爲德雷斯頓選帝侯宮廷的第一任教堂樂長深受人們的尊敬，而且地位顯赫，有權有勢。但是，他那具有濃厚的義大利特色、主要採用清唱劇形式的音樂卻沒有打動千千萬萬的普通觀眾的心。然而，許茨的出現畢竟可以說明德國的音樂已經開始走向世界。隨著十八世紀新一代音樂大師的誕生，樂者與觀眾之間逐漸實現了許茨時代所沒有實現的融合和共鳴。

第九章
巴哈與韓德爾（上）

晚年均雙目失明的巴哈與韓德爾是現代音樂之父，恰似一對璀璨奪目的雙星，他們的音樂創作風格迥異，但他們的作品卻普獲世人的認同和一致的讚譽。

將十七世紀視為僅只是音樂發展的探索和過渡時期的論點，雖然欠缺科學上的依據，卻也並非毫無道理。因為與音樂巨匠雲集的十八世紀相比，十七世紀顯然望塵莫及。我們比較容易理解十八世紀的音樂並非僅僅因為歷史距離的縮短，主要還是因為這一時期人們理解音樂的方式和我們現在比較一致。十八世紀時期，現代音樂逐漸形成。因此，我們將要討論的是現代音樂，一切過去的形式都已經遙遠——音樂的本質沒有變化，但是外在形式卻已陌生。

眾所週知，領導音樂發展潮流的國家往往交相輪替，因此音樂創作的中心也頻頻地轉移。宗教音樂第一次統治樂壇的末期，音樂創作的中心曾經移往法國，後來又轉向尼德蘭，然後又再次回到義大利。歷史跨入十八世紀的時候，音樂創作的中心逐漸由義大利北上，德國因此成為世界音樂發展的中心。德國音樂積極汲取法國、英國和義大利音樂的營養，並且逐漸統治樂壇，當然，十八世紀的法國和義大利也出現了一批比較優秀的作曲家。但是與巴哈、韓德爾、格魯克、海頓、莫札特和貝多芬等等代表著十八世紀音樂文化精華的音樂巨匠相比，其他作曲家自然顯得黯然失色。

德國音樂走向世界與和聲思想的確立恰恰處於同一時期。因此我們可以認為德

國音樂只有典型的和聲特徵，正如我們認為尼德蘭音樂具有典型的複調聲樂風格一樣——雖然對位複調聲樂並非源自尼德蘭。德國音樂的發展與尼德蘭比較相似。起先，北方樂派一統天下，如薩克遜的巴哈、韓德爾以及他們的前輩許茨就是其中的代表；然後，音樂活動的中心逐漸南移，維也納因此成為十八世紀下半葉領導音樂發展潮流的中心城市。

德國與尼德蘭音樂發展的另一相似之處也值得我們的注意。十五世紀一統樂壇的尼德蘭音樂進入十六世紀以後經歷了民族分化的過程。同樣，十八世紀德國音樂進入十九世紀以後也面臨著民族分化的挑戰。如果把十八世紀與前期的音樂作一比較，我們就會發現音樂文化的發展具有一種波狀前進的特點，時而出現統一的格局，時而發生民族的分化。

十八世紀的時候，音樂再次趨於統一。但是，影響音樂發展分分合合的精神因素卻存在一定的差異。中世紀時期，教會文化完全掌控著音樂的發展。十八世紀，推動音樂逐漸統一的也同樣源自一種精神力量，但其宗教色彩已經淡化，並且具有一種倫理道德的色彩。人們的精神理想完全建立在道德意識的基礎上，其最高表現形式就是實現人類社會的統合。

我們無權評斷作曲家們孰優孰劣，而應該努力研究社會環境究竟如何影響著他們的創作風格。我們發現，他們的音樂創作都努力順應特定的社會環境，因此可以說他們的音樂形式就是環境的產物。十八世紀的新宗教理想努力追求一種情感的表現。情感的表現是和聲音樂發展的必然結果，因為和聲效果必須透過力度變化才能實現，而力度的表現又有著直接的關聯。如果我們承認十八世紀音樂具有一種情感表現的特徵，而且承認情感的表現必須依靠各種形式的力度變化，包括旋律、節奏、漸進及音色，那麼我們研究十八世紀時期巴哈到貝多芬的音樂創作情況，或者解釋他們創作風格存在差異性的原因也就易如反掌。簡而言之，十八世紀音樂創作風格各異的根本原因在於處理力度的方法以及理解力度的觀點有所差別。

和聲就是多音的同時發響，或者說就是某一根音各組成部分的同時發響，所以和聲屬於一種空間現象。和聲的空間形式需要遵循力度變化的法則進行，因此和聲形式完全取決於內部力度的強弱和特性。按照這種思路，我們就能夠理解十八世紀音樂創作整齊劃一的風格，並且理解十九世紀乃至二十世紀音樂形式變化的歷史。

十八世紀的人們已經開始強調力度的變化，作曲也比較注重音樂的力度效果。儘管巴哈以後的作曲家採用的力度表現手法形形色色，但是基本要素都沒有改變。

我們知道，十七世紀時期，人們開始按照和聲思想重新銓釋傳統的複調音樂，將複調的獨立聲部相互交織，努力創造一種和弦的效果。十六世紀的合唱曲已經採用類似的創作手法。比較激進的佛羅倫斯人甚至徹底廢除了複調音樂形式──他們的做法理論上完全可行，但是實際操作時人聲卻無法持續地進行富有激情的演唱。

蒙泰韋爾迪則努力提高人聲的表現能力，強化聲部的對比，並且反覆變換管弦樂隊的伴奏方式。清唱劇則積極發展合唱形式，類似詠歎調的那不勒斯歌劇也努力挖掘人聲的魅力，表現優美的旋律。就在旋律聲樂百花爭豔之時，器樂尤其是風琴音樂則獨樹一幟，迅速崛起。器樂無法採用形成聲樂旋律的歌詞，而且也無法採用斷斷續續的和聲。因此，尋找一種器樂和聲的排列方式顯得刻不容緩。人們發現可以將現成的複調結構改造爲器樂和聲形式，並將獨立平行的聲部轉化成爲和弦結構的必要組成部分。

現在讓我們來看一看具體的發展過程。

由於和聲本質上具有一種靜態特徵，所以需要力度的刺激。首先，人們利用語言的情感特質透過人聲表現力度的變化，並且採用典型的聲樂手法，如裝飾或者對聲部的音色差別進行補充，歌曲於是逐漸發展成爲一種旋律風格。其中的力度變化

主要表現爲和聲低音聲部的旋律活動，其他中間音一般作爲旋律次要的補充聲部。

於是，通奏低音（也稱數字低音）體系逐漸形成。數字低音記譜法也獨具一格，樂譜中只標明低音及旋律聲部，其他部分則以數字表示。低音線形象地描繪了根音位於和弦底部的和聲重力現象，旋律線則清晰地展示了力度變化的過程。

除了旋律的活動及高聲部的優勢地位可以表現力度變化外，人們透過對所有聲部的均衡處理（包括通奏低音中作爲補充的內聲部）也可以實現力度的變化。但是，每一聲部必須具有鮮明的個性特徵，而且需要借用複調形式表現器樂和聲——注意，僅僅是一種「借用」。複調與和聲的本質無法相容，和聲音樂屬於主調音樂，和聲聲部是單音進行和弦分解的產物，因此與複調聲部有著本質上的區別。和聲的聲部相互交織，而且必須同時發響。無論和弦採用什麼樣的組合形式，其主調特性都絲毫不受影響，主調性質的音樂永遠不會變成複調。即使主調音樂使用對位手法，甚至對位得非常巧妙，也只能作爲一種主調的習慣表現手法。因爲同時發響的和聲聲部必須服從於形成和聲的樂音，所以無法實現絕對的獨立，但是複調音樂中相互聯合的聲部卻完全獨立。如果把複調比作共和制，那麼和聲就是君主制。基於單一旋律的和聲可以稱作君主專制，採用對位形式的和聲則可以稱作君主立憲制，兩種

形式中「君主」即根音都是唯一至尊的領袖，共和制與君主制政體相互矛盾，根本無法進行聯合。

我們所以不厭其煩地解釋複調與和聲的區別，是因為人們普遍錯誤地認為十八世紀早期的音樂代表著器樂複調發展的頂峰。器樂複調與和聲音樂相互矛盾，根本無法融入一種形式。複調多變的和聲音樂永遠都具有一種主調性質，否則就不成其為和聲。至於和聲形式的形成過程和我們討論的內容沒有關係。我們知道，借鑑複調形式形成的對位和聲模式，以及利用通奏低音形成的旋律結構是產生和聲效果的兩種基本方式，其傑出的代表就是現代音樂之父——巴哈和韓德爾。

巴哈和韓德爾都是撒克遜人，而且都出生於一六八五年。巴哈三月份生於埃森納赫，韓德爾二月份生於鄰近的哈雷。巴哈和韓德爾恰似一對璀璨奪目的雙星，但是他們的性格與生活經歷卻相去千里，他們的音樂創作也風格迥異，至少外部形式有著一定的區別。

巴哈一直生活在撒克遜地區，不僅是一名倍受尊敬的藝術家，而且也是一位優秀的公民和二十個孩子的父親。韓德爾則是一位藝術的天才和生活的主宰。他勇於開拓，精力充沛，音樂創作具有一種巴洛克式的風格，並且享譽歐洲。巴哈與韓德

爾只有一點比較相似：他們晚年的時候都雙目失明。另外，他們死後的遭遇也形成了鮮明的對比。巴哈不知魂歸何處，而九年後去世的韓德爾則厚葬於英國的名人祠——威斯敏斯特教堂。儘管兩人的性格和生活經歷有著諸多的差異，我們卻可以將二者合而為一，宏觀地研究他們的音樂，因為巴哈和韓德爾的作品共同體現了這一時期的音樂風格。我們將扼要地分析他們音樂創作內在的共同之處以及決定他們音樂創作具有相似特徵的外部條件。

人們從來沒有忘記巴哈和韓德爾，但是人們了解他們的過程卻經歷了許許多多的變化，而且曾經也的確忽視了他們的一部分作品。正確地說，每一代人都根據自己的標準挑選一些優秀曲目，而冷落了其他作品。因此，十八世紀後期，人們認為巴哈的主要成就在於風琴曲及鋼琴曲的創作。貝多芬就曾經研習了巴哈的《平均律鋼琴曲集》，但是對其優秀的聲樂作品卻一無所知。十九世紀的時候，巴哈的聲樂作品逐漸引起了人們的注意，一八二九年孟德爾頌在柏林指揮了《馬太受難曲》的首次公演。隨後，研究巴哈的活動又漸趨平靜。後來人們的興趣再次轉向他的其他聲樂作品，如《約翰受難曲》、《聖誕清唱劇》和彌撒曲等等。另外，巴哈的教堂和世俗康塔塔、風琴曲、鋼琴曲以及室內樂也逐漸獲得了人們的認同和一致的讚譽。

隨著關注焦點的變化，人們對作曲家創作風格的理解以及音樂作品的詮釋也發生著變化。人們一度認為巴哈僅僅擅長對位手法的運用，而且音樂創作具有一種數學特徵。浪漫主義音樂家則認為，巴哈堪稱浪漫主義的一代宗師，演奏其音樂作品必須充滿激情。還有一種意見認為，巴哈的音樂比較注重情感的表現，雖然形式拘謹，但是無論採用什麼藝術處理方法都可以表現某種情感。人們曾經認為巴哈是一位教堂樂師，後來，又覺得教堂樂師的稱號無法完全概括巴哈的音樂成就，於是改稱其為浪漫主義音樂詩人。現在的觀點則認為，巴哈的探索奠定了一種新音樂風格的基礎。

和巴哈相比，後世對韓德爾的評價則比較一致，但是也存在一些變化。起初人們認為韓德爾的主要成就在於清唱劇的創作，儘管其器樂作品非常優秀，人們卻認為那些只是裝點門面的娛情之作，根本沒有予以重視。韓德爾前半生創作的義大利式歌劇更被貶得一文不值，人們認為那是韓德爾年輕時追隨時尚犯下的錯誤，是他逐漸成熟邁向清唱劇創作頂峰的開始。然而，現在韓德爾的歌劇卻風靡一時，幾乎所有的大型歌劇院都將韓德爾的歌劇作為保留曲目。但是二十五年前，演出韓德爾的歌劇卻只會遭到恥笑。我們發現，對於什麼是過時的音樂，什麼是永恆的藝術，

人們的觀點也經常發生著變化。

巴哈和韓德爾音樂作品盛衰消長的歷史有力地證明，即使是對一致公認的音樂巨匠，人們的評價也意見分歧。但是，如果我們因此認為後人目光短淺則有失公允。

人們觀點的變化主要因為感知能力發生了變化，因為我們僅僅能夠感知自己容易理解的東西。我們現在認為，巴哈和韓德爾既相同又不同。但是，我們的評價無法成為最後的定論，因為後人的觀點可能與我們完全相左，正如我們與前人的觀點存在差異一樣。但是，我們現在仍然應該堅持按照自己的標準作出一定的評判。

第十章
巴哈與韓德爾（下）

巴哈是一位器樂藝術的天才，韓德爾則是一位聲樂藝術的代表。巴哈深沉細膩，韓德爾則熱情奔放。他們的作品中，和聲的表現力度與複調的複雜性相映生輝。

十八世紀早期的音樂普遍強調情感內容，而且情感的表現主要透過音樂的力度變化實現。力度主要以兩種表現形式出現，一種是通過人聲表現的旋律結構，又稱通奏低音；另一種就是透過器樂表現的、人們通常誤作複調的對位模式。

一廂情願地認為巴哈就是採用對位形式進行創作的器樂大師，或者認為韓德爾就是代表通奏低音風格的聲樂巨匠都有背事實。而且，斷言篤信宗教的巴哈創作的音樂比較強調主觀情感，或者斷言世俗的韓德爾創作的音樂比較客觀超脫也缺乏科學上的依據。因為他們既是宗教信徒又都是凡夫俗子；他們的創作既有主觀的一面也有客觀的一面；他們甚至選用相同的樂器，而且都擅長管風琴演奏。同樣，他們表面的音樂形式；他們的作品既有聲樂也有器樂；他們既採用通奏低音也採用對位活動也沒有明顯的區別。作為萊比錫托馬斯教堂合唱隊長的巴哈經常領導會眾於禮拜日和贖罪日分別演唱自己的康塔塔和受難曲，專制的韓德爾則主要指揮演出自己的歌劇和清唱劇。

人們對巴哈與韓德爾進行的一些外在比較雖然不盡合理，但是卻可以幫助我們更加清楚地區分他們音樂創作的內在差別。儘管巴哈和韓德爾都創作聲樂和樂器，也都採用數字低音和對位手法，而且都是樂器演奏名家和聲樂教師，但是兩人的確

有著諸多的差異。其中的主要原因就在於他們理解樂音的方式有著本質上的分歧。

人們往往按照聲樂和器樂兩種方式理解樂音和音樂。我們現在基本按照器樂的方式理解音樂，因此如果我們理解傳統的複調音樂存在著錯誤，或者低估了韓德爾的歌劇作品，其原因也與器樂思想的盛行導致的認知偏差具有一定的關係。

我們無法科學地評估人們認知上的習慣偏差，而且即使現在努力反省也無濟於事。我們需要按照一種全新的方式理解音樂，而且現在我們正在努力。

當代音樂的顯著特徵就是聲樂思想又重新覺醒，並且逐漸擺脫器樂思想的影響，與巴哈和韓德爾時代形成了鮮明的對比。可以說，韓德爾按照聲樂方式理解樂音，而巴哈則按照器樂方式理解樂音。前者的音樂思想是傳統的承繼，而後者的音樂思想則是未來的先鋒。他們的音樂創作手法完全相反，韓德爾採用了旋律主調性質的數字低音，巴哈卻借鑑了對位複調風格，而且前者對後世的影響更加深遠。他們的創作與歷史和未來都有著千絲萬縷的聯繫，只是聯繫的方式截然相反（但是，巴哈和韓德爾同樣都是音樂巨匠和稀世奇才，而且音樂創作風格也富於變化，他們是音樂史中無法分離的孿生兄弟。

雖然巴哈與韓德爾的音樂思想存在著差異，但是他們都把感情驅動的力度變化

作爲音樂創作的基礎和前提。我們說過，原色人聲或共鳴人聲可以完全代表「人」。

按照聲樂方式理解樂音的作曲家必須貼近人類，深入生活，熟悉人聲的特點，激發並提高自己的音樂感知能力。但是同時，人性色彩濃厚的人聲也可能使他們覺得根本沒有必要考慮人聲是否能夠真正代表一種自然的感情。韓德爾創作的義大利歌劇也具有同樣的風格。我們知道，尼德蘭的複調音樂中數學形式的運用對於形成熱烈流暢的聲樂曲調具有非常關鍵的作用。同樣，韓德爾歌劇創作中的情感表現技巧也舉足輕重。如果我們認爲尼德蘭音樂的數學形式複雜抽象，那麼我們也應當批評韓德爾歌劇純粹技巧性的情感表現形式。音樂創作一味地追求旋律效果必然容易忽視表達真實情感的要求，而且導致戲劇人物失真，心理刻劃簡單，以及歌劇場景明顯脫離生活等等。但是，如果我們了解其中的究竟，我們就不應該妄加指責。韓德爾時代的歌劇對於戲劇情感如何按照旋律轉化成爲歌曲的問題非常重視，但是忽視了情節和角色的作用。也就是說，歌劇沒有將重點表現在人物的命運上，而是努力展示聲音的戲劇效果。

韓德爾根據力度駕馭情感的音樂思想，努力提高自己的音樂表現技巧，並且積極嘗試各種音樂形式，創造了一種崇高莊麗的巴洛克風格。韓德爾十八歲來到漢堡，

並與凱澤爾、馬特宗和泰勒曼等人相識，開始進行歌劇創作。二十一歲時，韓德爾前往義大利，於短短幾年內遍遊佛羅倫斯、羅馬和那不勒斯，並且以歌劇創作逐漸蜚聲樂壇。後來，他又在漢諾威短暫停留，最後定居英國。韓德爾到達英國時，珀塞爾歌劇時代剛剛結束，義大利歌劇正逐漸嶄露頭角。韓德爾進行歌劇創作的同時，還擔任音樂指揮和藝術總監，必要時也創作一些室內樂，並經常進行器樂演奏。隨著歌劇的日漸衰敗，韓德爾逐漸轉向清唱劇創作。然而，希望發揮聲音全部潛質的強烈願望則是他改變創作方向的真正原因。韓德爾的創作實踐推動清唱劇逐漸發展成為一種恢宏莊麗的合唱歌劇。和聲音樂已經徹底搖動了聲部的獨立，相對獨立的聲部於是逐漸成為清唱劇的組合和弦聲部，並且形成一種典型的巴洛克風格。因此我們沒有理由認為吸引韓德爾創作熱情的清唱劇就是人們長期追求自我表現的產物。清唱劇把聲樂藝術推向了極至，樂音已經完全超越了旋律獨唱形式，形成了組合和弦的華麗和聲。

　　韓德爾是一位聲樂藝術的代表，而巴哈則是一位器樂藝術的天才。前者是交際廣泛的入世者，而後者則是離群索居的出世者。巴哈彷彿就是一件樂器，一架鋼琴或者管風琴，甚至就是構造簡單但卻可以包容一切和聲變化的樂音。巴哈畢生投身

於音樂事業，一直過著體面而傳統的中產階級生活，曾經先後擔任薩克遜的管風琴師和首席小提琴手以及萊比錫托馬斯教堂的合唱隊長。平淡的生活經歷或許也是一種幸運，過高的社會地位對於巴哈的音樂創作可能有害無益。巴哈的生活態度可能相對嚴肅一些，但是生活態度嚴肅與否不能成為比較巴哈和韓德爾音樂成就的標準。對位器樂和聲形式自然樸素，因此也要求音樂作者必須減少和外界的往來。

其實，音樂創作具有明顯器樂特色的作曲家，如後來的海頓、貝多芬、布魯克納、布拉姆斯和馬勒等人的性格一般都比較孤僻。

巴哈音樂創作中的情感表現沒有韓德爾那麼氣勢磅礡，也沒有追求巴洛克藝術那種莊嚴華麗的風格。雖然兩人都感情充沛，滿懷自信，但是表現方式卻截然相反。音樂世家出身的管風琴師兼合唱隊長巴哈懷著對宗教的深厚情感，創造了獨特的音樂形式，並具有一種類似尼德蘭音樂的情感表現特徵。韓德爾的音樂與尼德蘭音樂也具有一種相似的特徵。但是，韓德爾感情奔放，因此比較喜歡採用聲樂形式，而巴哈深沉細膩的感情則需要一種技巧複雜的表現方式。演奏巴哈的音樂時，如果我們刻意強調其中的感情表現技巧則容易誤入歧途，並導致情感的表現膚淺低俗。

巴哈並沒有創作韓德爾式的歌劇和清唱劇，但其音樂創作的形式也豐富多彩，

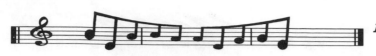

而且成績卓著。巴哈的主要作品包括：《馬太受難曲》、《約翰受難曲》、《B小調彌撒曲》、《聖誕清唱劇》，以及五套完整的禮拜日教堂康塔塔（其中只有兩百部流傳後世）等等。另外，巴哈也創作了一批世俗康塔塔、器樂獨奏曲、管弦樂隊組曲、歌曲和室內樂，以及大批鋼琴曲和管風琴曲。巴哈的音樂作品卷帙浩瀚，一九○○年出版的巴哈全集共計五十九卷本。巴哈的創作主要針對宗教儀式或者其他的實際需要，因此音樂風格比較正式，德雷斯頓的宮廷演出甚至也選用他專為天主教堂創作的音樂。巴哈也根據自己的興趣創作一些管風琴曲或者受命創作一些鋼琴曲及室內樂。學校、教堂、家庭、社交集會以及市鎮慶典曲等等的現實需要是刺激巴哈進行創作的源泉。

他全心全意地投入音樂的創作之中，推出了一部又一部偉大的音樂作品，彷彿無法抑制自己的創作衝動。性情孤傲的巴哈並非目光短淺、心胸狹隘之輩。他熟知並且欣賞法國和義大利音樂，並且曾經試圖進行模仿和改編。他對樂器的構造也具有非常濃厚的興趣，甚至發明了一種獨特的弦樂器，即五弦中提琴。但是巴哈最感興趣的卻是鋼琴的調音問題。我們知道，鋼琴發出的音並非精確的純音，而是一種透過設定中間音高協調樂音震動之自然差異而形成的符合調律的校正音。例如，C

大調的主音 C 雖然與降 E 大調的第六音 C 存在差異，但是使用調律樂器演奏時，表現和聲的 C 音完全相同，於是，一部作品同時使用多種調律逐漸成為可能，而且每一個音都可以進行多種多樣的等音變換。其實，人們一直嘗試著創造一種調律體系，安德里斯·沃克米思特就是最早試用平均律的音樂家之一。

巴哈將八度音階精確地分成音程相等的十二個半音，從而奠定了現代轉調體系的基礎。從此，調律音列逐漸取代了自然音列。

宗教觀念雖然一直深刻地影響著巴哈的感情生活，但其宗教音樂創作僅僅針對那些和社會生活息息相關的宗教活動，如闡釋《聖經》教義或者慶祝宗教節日等等。巴哈比較注重宗教活動蘊含的生活氣息，而對宗教儀式毫無興趣。因此，其受難曲和康塔塔與傳統的宗教音樂形式有著一定的區別。

《聖經》只是巴哈運用歌詞和音樂表現豐富情感的手段。而且，他也善於刻畫生動活潑的戲劇插段，並且採用簡單通俗的形式，借助於貫穿始終的眾讚歌完成音樂的創作。巴哈的聲樂作品中對人聲的處理也完全遵循一種器樂思想──並非說無法演唱，只是人聲作為和聲織體的組成部分已經完全融入對位體系之中，而且人聲的魅力也已經降至次要地位。巴哈的合唱賦格曲，如 B 小調彌撒曲《慈悲經》雖然

是一部經典的聲樂作品，但是，也完全採用了器樂的創作手法。和韓德爾音樂創作中絲絲相扣的和弦結構一樣，巴哈創作賦格曲採用的和聲對位手法，與傳統的聲樂複調也有著顯著的差異。而且他的合唱作品，如受難曲和康塔塔也沒有人們現在演奏時努力表現的那種恢宏氣勢。我們可以準確地說，巴哈的音樂應該屬於室內樂，其音樂的魅力沒有因為和聲結構而受到任何絲毫影響。

儘管篇幅有限無法深入分析巴哈和韓德爾音樂創作的形式，但是我們已經盡量展示了他們的真實面貌。另外，我們還希望讀者能夠注意巴哈和韓德爾音樂作品中低音部的突出作用。低聲部大大增強了音樂的感染力、莊嚴感和條理性。低聲部不僅作為聲部存在，而且也是音樂的主導力量。和聲仍然可以理解成為基於低音的多音組合，聲部也可以按照旋律或者對位樂句的形式進行，但是低聲部往往作為音樂的基礎。然而，音樂結構又逐漸發生了變化，高聲部中感情激發的力度變化，即形成巴哈和韓德爾音樂中根音和聲效果的高聲部的力度變化，逐漸佔據了主導地位。

低聲部的統治地位日漸削弱，追求感情表現的音樂創作手法層層動搖著和聲的結構，甚至現代的和聲音樂也不得不順應這種無法抗拒的發展趨勢。但是，主導變化潮流的巴哈和韓德爾卻沒有受到任何影響。他們的作品中，和聲的表現力度與複調

的複雜性相映生輝。巴哈和韓德爾代表著音樂藝術的全部內容，是真正可以流芳千古的音樂巨人。

第十一章
跨越現代社會的音樂

隨著奏鳴曲式發展的同時，音色變化的表現形式也迅速激增。獨奏音樂中的鋼琴奏鳴曲，弦樂中的弦樂四重奏，以及管弦樂中的交響曲都具有獨特的音色效果。

巴哈和韓德爾分別於一七五〇年和一七五九年相繼離世。一七五六年音樂新星莫札特降臨人間。莫札特出生時，海頓二十四歲，格魯克和菲利普‧艾馬努埃爾‧巴哈也都已經三十六歲。同期的著名人物還有歌德（一七四九—一八三二）、席勒（一七五九—一八〇五）、蓋拉特（一七一五—一七六九，德國詩人）、克洛普施塔克（一七二四—一八〇三，德國詩人）以及萊辛（一七二九—一七八一）等等。

我們發現，一七五〇年前後德國的文學和音樂發展似乎處於一種青黃不接的狀態。老一輩音樂家基本上已經退出樂壇，新一代音樂家也尚未誕生。所以，十八世紀的中生代肩負著繼承先輩音樂遺產，準備迎接未來的雙重使命，雖然他們的音樂創作天分無法與前後兩代相比。他們積極地投身音樂教育事業，並勇敢地探索音樂創作的道路。十八世紀中生代是音樂發展兩次高峰時代中間的波谷，其地位與前承聲樂複調後繼器樂和聲的十七世紀極其相似。或許因為音樂形式紛繁複雜，所以我們無法按照任何絕對的標準評判十八世紀中葉的價值。但是我們再次提醒讀者，不要因為前後的對比而低估過渡時期的作用。十八世紀中生代的探索奠定了未來音樂發展的基礎，其影響一直延續到十九世紀末。他們積極嘗試音樂創作的新體裁和新方法，並且努力地為藝術形式的發展創造外在條件。

如果希望更進一步地了解音樂形式變化的過程，我們應該首先研究促成變化的外在條件，尤其是涉及音樂創作的經濟條件。隨著社會結構的調整，作曲家的經濟地位也在慢慢地改變，音樂創作逐步成為一種謀生的手段，音樂形式也漸漸發生了變化。我們知道，現代作曲家如果希望出售自己的音樂作品，可以交給出版公司全權代理或者僅僅出賣版權，由出版公司進行印刷出版並透過音樂商店分銷。因此，現代的音樂創作具有一定程度的投機成分。

音樂聽眾散布世界各地，與作者沒有任何直接的聯繫，他們透過購買已經出版的作品就可以欣賞音樂。但是，以前沒有出版公司，也沒有音樂商店，作曲家無法透過出賣作品獲得固定的收入。也就是說，音樂商品的一切買賣活動都聞所未聞。巴哈可能做夢也沒有想到音樂出版可以作為一種生存手段（雖然其部分作品生前就已經出版）。人們過去曾經使用印刷技術出版音樂作品，但是因為程序複雜且價格昂貴，所以只有真正的音樂愛好者願意購買。人們根本沒有想到大量發行，也沒有想到音樂作品能夠創造商業價值，因此也就沒有類似現代版權制度的保護措施。人們可以任意複製自己喜歡的音樂作品。同樣，作曲家根據自己的需要偶而借用他人的創作思想，或者改編他人的音樂作品也完全可以。前後觀念的差異主要因為，以前

音樂創作的唯一目的就是演出，而音樂作品的後期保存工作無足輕重。例如，巴哈創作的康塔塔主要用於萊比錫聖托馬斯教堂舉行的宗教儀式，韓德爾的歌劇創作也完全出於特殊場合的需要，並且嚴格地按照演員的聲音條件譜曲。然而，現代音樂作品通常是先出版後使用——類似傳統形式的受命創作除外。

十八世紀經濟結構的全面調整導致人們的觀念也慢慢發生了變化。音樂出版逐漸成為一種經濟來源，並且改變著作曲家與聽眾的關係。他們的影響逐漸超越周圍的環境吸引著遠近各地認識或不認識的愛好音樂的人們。他們的創作於是也逐漸擺脫環境的制約，找到了一片可以盡情展示個性的藝術天地。而且，他們和其他地區和國家進行交流的機會也在逐漸地增加。

當然，我們無法判斷以前音樂家的創作個性是否一直受到壓制，也無法檢驗經濟條件比較寬鬆的情況下，他們的音樂創作能否呈現另外一種局面。但是我們必須承認，經濟生活與文化生活的發展具有一定的關聯。十八世紀時期，隨著主觀主義、個人主義以及個人自由思想的日益強固，與音樂活動相關的經濟形式也逐漸改變。以前，作曲家主要依靠宮廷或者市鎮的雇請維持生活，因此也必須根據實際需要創作音樂。但是現在音樂出版已經成

為一種經濟來源，於是作曲家的人身自由和創作自由都獲得了保障，觀眾是否接受他們的創作個性於是成為音樂創作的唯一準則。

作曲家經濟地位的真正改變並非可以一蹴而就。直到貝多芬生活的時代，主要依靠稿費維持生活才逐漸成為現實，但是謀取一官半職仍然是作曲家夢寐以求的目標。然而值得欣慰的是，他們畢竟已經擁有一種新的謀生方式。

當然，引起音樂創作方式變化的因素並非僅僅限於某一領域，因為經濟與文化條件往往密切相關。隨著和聲音樂的發展，器樂演出也逐漸活躍，於是一種新型的音樂活動——音樂會因此誕生。雖然以前也有器樂演奏家，但是他們主要作為歌手或歌劇演員出現，演出時也必須依賴他人的協作。器樂演奏的個性色彩非常強烈，小提琴家、管風琴家或羽管鍵琴家等等器樂演奏家的個性也更加獨立。和聲性質的主調音樂於是逐漸形成，即某一聲部統領全局，其他聲部僅僅作為補充。

我們必須再次提醒讀者注意，和聲音樂都具有一種主調性質，而且都必須依賴和弦進行。隨著和聲思想的普及，使用某一聲部統領樂曲始終的趨勢日益增強，音樂創作也因此逐漸脫離巴哈和韓德爾時代的對位形式。實際上，巴哈和韓德爾的音樂作品並非獨立聲部各領風騷的傳統複調音樂，而是形似對位的現代和聲音樂。然

而，他們的對位形式對於採用某一聲部統領其他聲部的主調音樂的發展仍然是一種障礙。

我們發現，對位樂句的地位逐漸削弱，次要聲部都被壓縮成為伴奏和弦，主要聲部逐漸成為音樂的主導旋律。巴哈和韓德爾已經把複調結構改造成為和聲聲部的對位交織。其後的十八世紀中葉基本上也堅持相同的和聲進行原則，但是他們的創作手法卻更加激進，也更加簡單。高聲部，也就是旋律，逐漸成為音樂的主導力量。一直居於次要地位的、表現音量和音質變化的漸進和音色也發揮著越來越重要的作用。

漸進的最簡單形式就是強音與弱音的對比，早期聲樂表現回聲效果時曾經採用類似的對比形式。十六世紀末以及十七世紀的音樂創作都貫穿著這種強音與弱音的簡單對比。然而，在對位樂句一統樂壇的時代，漸進手法卻無法獲得充分的發展，因為強弱的變化容易與聲部的旋律進行相互衝突。直到透過主要聲部表現旋律的音樂形式出現後，漸進手法才得到了有系統的發展，形成了漸強、漸弱、突強、突弱、很強、很弱等等力度變化的效果。伴奏聲部失去獨立地位的同時逐漸成為表現力度變化效果的重要因素。

音色的力度手法與漸進的力度手法一直同步發展，而且兩者具有相互依存的關係。比如，單件樂器發音逐漸響亮就可以產生漸強效果，如果逐漸增加樂器的數量，那麼漸強的效果可能更加明顯。同樣，首先使用單件樂器演奏，然後一組樂器突然發響也可以形成強音與弱音的強烈對比。如果它們同屬一類樂器，比如都是小提琴，那麼力度的效果主要表現為音量的變化；但是如果弦樂器與管樂器混用，那麼力度的效果就是音量與音質的同時變化，也就是既有漸進效果也有音色效果。

和聲思想的發展導致音樂進行的方式也逐漸變化。比如，利用次要聲部的伴奏可以突出主導旋律，利用音色和漸進的力度手法可以實現音質的變化以及音量與強度的變化。但是，人們必須首先重視力度變化的思想，並且重視藝術的主觀情感表現，否則音樂創作手法的發展毫無意義。既然對位形式已經無法適應音樂發展的要求，人們就必須創造一種可以充分自由地表現旋律、漸進和音色效果的音樂形式。

器樂的特點完全能夠滿足這種需求。

弦樂器和管樂器可以獨立地表現音樂的旋律，如果配合使用，還能夠產生漸進和音色的力度效果。於是，作為室內樂和管弦樂雛形的獨奏協奏曲逐漸形成。鋼琴幾乎可以表現其他各種樂器的效果，包括旋律和漸進。如果技法嫻熟，甚至可以表

現音色的變化。但是，舊式鋼琴顯然無法勝任，因而鋼琴性能的完善就成為樂器製造者需要解決的主要問題。

經過人們的努力，作為後世音樂基礎的奏鳴曲式於是逐漸成形。奏鳴曲式已經完全擺脫原先某一聲部統領全局的對位形式，音樂完全按照旋律、漸進和音色的變化進行。

呈示部是奏鳴曲式的第一部分，其中的主部以及與主部形成對比的副部先後展開。呈示部透過主、副部旋律的反覆變化以及相互的對比逐漸加強音樂的整體效果。

因此呈示部必須採用種種方法努力表現音樂的變化，包括旋律、節奏、重音、音色以及和聲結構的變化等等。奏鳴曲式的結構本質上具有一種類似漸強效果的漸進特徵，同時也可以表現一種音色效果，並且主要透過力度變化手法分解旋律材料，實現音樂效果的逐漸增強。隨著奏鳴曲式的進一步發展「主題發展」的結構原理於是逐漸定型。

典型的奏鳴曲式主要包括第一主題、第二主題、展開部以及再現部（其中第一主題和第二主題出現反覆，最後形成尾聲）。一般所謂的奏鳴曲至少包括一個樂章。

但是與聲樂康塔塔對應的樂器奏鳴曲也可能分成數個樂章，而且可以按照力度效果

逐漸增強的順序，分成快板、行板、快板。

隨著奏鳴曲式的發展，音色變化的表現形式也迅速激增。獨奏音樂中的鋼琴奏鳴曲，弦樂中的弦樂四重奏，以及管弦樂中的管弦樂隊奏鳴曲或交響曲都具有獨特的音色效果。根據樂音可以分解成為泛音的器樂和聲思想，人們創造了各式各樣的音色變化形式。器樂和聲思想是旋律，漸進、音色等等力度表現手法形成的前提，而力度表現手法則是音樂形式進一步發展的基礎。

第十二章
海 頓

海頓的音樂創作匯集了十八世紀音樂發展的主要特點，堪稱巴哈之後第一位偉大的器樂作曲家。海頓幽默、明快的音樂作品沒有表露任何現代感情問題困擾的痕跡，而且隱含著一種宗教的超脫。

奏鳴曲是樂音和聲思想的產物和音樂創作強調情感表現的結果，同時也是器樂形式進一步發展的基礎。但是，音樂形式和音樂思想的發展變化並非某一位音樂家的功勞。一般認爲，十七世紀和十八世紀上半葉是奏鳴曲逐漸形成的時期。其中，法國和義大利的小提琴及鋼琴演奏家的貢獻非常突出，他們的音樂思想後來成爲巴哈和韓德爾進行創作的基礎。另外，一種通俗的器樂曲式即「組曲」（通常包括一組舞曲樂章）對奏鳴曲的旋律和節奏也產生了一定的影響。例如，奏鳴曲中通常採用三部曲式的慢扳樂章以及主題與插段輪流出現的迴旋曲式樂章都具有組曲的特點。

然而，輕鬆歡樂的組曲形式並沒有被奏鳴曲完全同化，並繼續以小夜曲或嬉遊曲的形式獨立存在。

起初的奏鳴曲通常包括三個樂章，即快板、行板、快板。後來，人們又增加小步舞曲作爲第三樂章，於是奏鳴曲逐漸出現四樂章的格局。但是，小步舞曲主要用於交響曲和弦樂四重奏，鋼琴奏鳴曲仍然堅持採用三樂章的形式。我們發現，音樂形式擺脫對位思想的束縛後，力度變化逐漸成爲音樂創作的靈魂。人們紛紛推陳出新，音樂形式因此面臨著一次深刻的變革。然而，我們幾乎無法詳細地考查當時的音樂創作情況，所以也無法具體地分析每一位作曲家對音樂形式變革作出的貢獻。

一種新音樂思想的確立通常可以推動諸多地區音樂形式的變革。人們一直認為J·S·巴哈的次子卡爾·艾馬努埃爾·巴哈（曾經擔任柏林腓特烈大帝的羽管鍵琴師和漢堡教堂的音樂導師，即「柏林巴哈」或「漢堡巴哈」）是推動對位向和聲過渡的主要代表人物。但是後來，人們發現當時的曼海姆也同樣活躍著一支卡爾·約翰·史塔米茨領導的音樂流派。他們對於管弦樂和奏鳴曲的發展具有重要貢獻。另外，維也納哈布斯堡王室家族也非常喜愛音樂，並且積極發展了具有典型維也納風格的音樂形式。

卡爾·艾馬努埃爾·巴哈、曼海姆樂派以及維也納樂派的貢獻究竟誰大誰小無關緊要。音樂發展取得的成就並非任何個人的功勞，而是整整一代人努力的結晶。

十八世紀的作曲家們勤勉的創作活動和勇敢的創新精神對音樂形式的變革產生了重大的影響。十八世紀，即興演奏也逐漸成為一種趨勢。音樂創作逐步擺脫複調音樂的數學形式，瞬息的靈感漸漸成為音樂創作的核心，音樂形式的確定也完全取決於情感表達的需要。總而言之，十八世紀過渡時期仍然沒有形成一種相對固定的音樂形式，因此音樂的處理方式也經常相應地進行變化。而且，音樂的創作風格比較模糊雜亂，也沒有出現什麼著名的作曲家。然而，過渡時期將近結束的時侯，一位令

人矚目的音樂大師逐漸脫穎而出，他就是約瑟夫‧海頓。

就年齡而言，海頓可以作為 J‧S‧巴哈的幼子和貝多芬的父親，或是格魯克和艾馬努埃爾‧巴哈的弟弟。海頓生於一七三二年，當時 J‧S‧巴哈剛剛結束（馬太受難曲）的創作。一八○九年海頓去世時，貝多芬則至少已經完成六部交響曲。腓特烈大帝尚未登基，海頓就已經出生，並且一直活到拿破崙戰爭時期。其間，莫札特逐漸嶄露頭角。海頓比莫札特年長二十四歲，而且去世時間延後十八年。因此海頓完全可以代表十八世紀下半葉音樂創作的全部。如果說前輩是耕耘者，那麼海頓就是一位播種者，而莫札特則是一位收穫者。莫札特死後，海頓繼續進行音樂創作，其晚期作品因為出訪英國而受到了韓德爾的影響。

一直沒有受到外界影響的生活對於天才的海頓可以說是一件幸事。海頓出生於奧匈邊境一個貧窮的車匠家庭，一七五九年成為一位波西米亞貴族私人樂隊的音樂總監，兩年後，開始長期擔任匈牙利艾斯特哈齊親王府的樂長，其間，海頓的主要任務就是指揮親王的小管弦樂隊進行演奏以及創作各式體裁的作品，包括管弦樂、室內樂、獨奏樂和教堂音樂等等。海頓的音樂作品體裁眾多，但是主要進行器樂創作。海頓的地位與巴哈非常相似，他們雖然可以充分自由地處理音樂細節，但是卻

必須嚴格地遵照特定的形式要求進行創作。兩人的主要區別在於，巴哈的活動場所是學校和教堂，而海頓則是貴族沙龍；巴哈的音樂作品主要表現宗教內容，而海頓的音樂作品則主要滿足社會娛樂的需要。

一七九〇年，尼古拉斯親王謝世，海頓在艾斯特哈齊親王府長達三十年的生活宣告結束。當時，海頓的名聲已經遠傳歐洲各地，奧地利、德國甚至巴黎和倫敦都非常推崇海頓創作的交響曲、室內樂以及鋼琴奏鳴曲。六十歲時，海頓第一次訪問倫敦，一七九一年一月一日到達英國，一直逗留到一七九二年中期，並且創作了交響曲九三至九六首。返回奧地利不久，海頓於一七九四年重訪倫敦，並且再次獲得圓滿的成功。六十多歲的海頓開始全力以赴創作兩部清唱劇，即《創世紀》和《四季》，並分別於一七九八年和一八〇一年先後首演。海頓晚年的主要作品就是《創世紀》、《四季》以及一些教堂音樂。一八〇九年，也就是法國佔領維也納期間，海頓溘然長逝，享年七十七歲。

說起海頓的音樂作品，人們首先想到的就是交響曲、弦樂四重奏和兩部清唱劇。其實，海頓也績極地創作歌劇、清歌劇以及各種各樣的聲樂作品。當然，他的主要成就仍然在於交響曲和弦樂四重奏。另外，海頓對於奏鳴曲式的發展也具有突

出的貢獻。透過海頓的努力，器樂中原先具有即興創作特點的奏鳴曲式逐漸發展定型。海頓的清唱劇創作甚至也借鑑奏鳴曲式處理獨唱和合唱部分。至此，器樂思想已經完全確立。音樂創作一律採用和聲的表現手法，奏鳴曲式作為器樂和聲的典型形式逐漸成為音樂形式變革的基礎。

菲利普·艾馬努埃爾·巴哈認為鋼琴是表現奏鳴曲的首選樂器，因此海頓早期創作的具有奏鳴曲風格的器樂作品主要採用鋼琴演奏。但是後來，海頓逐漸轉向弦樂四重奏的創作。他認為，四件類型相同（兩把小提琴、一把中提琴、一把大提琴）而音域與音質有一定差異的樂器可以實現一種完美的組合，宛如一件類似鋼琴的獨奏樂器，但是力度變化卻更加豐富。另外，海頓也反覆研究管弦樂法，並強迫獨奏樂器與背景音樂進行融合，以實現一種類似單件樂器演奏的效果。和弦樂四重奏相比，管弦樂的音色變化比較突出。

我們知道，高聲部的旋律進行以及旋律透過漸進手法實現的音量與音色變化是形成奏鳴曲式的前提條件。海頓運用力度變化手法的技巧已經達到爐火純青的地步，堪稱古典風格的真正代表。我們發現，海頓幽默、明快的音樂作品也具有一定的美學價值，其中沒有表露任何現代感情問題困擾的痕跡，而且隱含著一種宗教的

超脫。無庸置疑，經歷婚姻失敗和種種磨難的海頓同樣無法避免精神的痛苦和感情的困惑。我們對於海頓曾經遭受的痛苦不甚了解，我們也無從得知海頓是如何依靠宗教的力量戰勝痛苦的。但是，歡快的音樂無法說明海頓的生活就是幸福的，而只能說明其音樂創作沒有刻意表現嚴肅的生活問題。海頓的音樂風格既反映了一種樂觀的性格，也表現了一種藝術的超脫，音樂創作幾乎完全超越了現實。

十九世紀時期，人們一度認為海頓的音樂簡單幼稚，並且稱他為「海頓爸爸」。其實，海頓的音樂作品中，當代音樂推崇的情感表現以及反抗現實的特點已經初見端倪。海頓的音樂可以表達一定的思想感情，如柔板和交響樂序曲就經常採用和聲的力度變化，渲染一種悲愴哀婉的情緒。力度變化一旦成為音樂創作的決定因素，強烈感情的表達也就易如反掌。舒緩音樂時代結束後往往會出現熱情奔放的音樂。海頓的後期作品也具有類似的巴洛克式風格，尤其是在旋律結構及力度漸進等等細節處理中表現得比較明顯。然而，海頓創作的清唱劇卻時而暴露出一種江郎才盡的缺憾，一些表現強烈感情的樂章，如結尾的合唱部分明顯缺乏激情。但是，海頓一旦完全聽任藝術靈感的支配進行創作就可以渲染一種無與倫比的藝術效果，《創世紀》序曲即是典型的代表。

海頓是器樂主調的開山鼻祖。器樂主調完全同化了傳統對位的獨立聲部，採用主調的形式表現力度的變化，其節奏形式和民間舞曲具有一定的關聯。經由海頓的努力，器樂主調的主題發展理論逐漸成熟。確切地說，主題發展並非指音樂依賴主題的進行，而是指主題的自行展開。其中，聲部的相互作用、音域的交替轉換以及旋律的分分合合都具有重要的作用。而且，主題逐漸展開的同時，音色和音量也相應地發生了變化。

無庸諱言，海頓晚年的音樂創作也受到了莫札特旋律風格的影響。海頓的器樂起初主要源於舞曲，莫札特的器樂創作則具有一種歌曲演唱式的流暢風格。莫札特的影響豐富了海頓器樂作品旋律優美的抒情色彩。另外，海頓訪問英國期間接觸的英國合唱以及韓德爾的聲樂風格等等對於海頓的創作也產生了一定的影響。

海頓的音樂創作匯集了十八世紀音樂發展的主要特點，因此堪稱巴哈之後第一位偉大的器樂作曲家。但是，海頓的音樂是純粹的樂器主調及奏鳴曲式，並且以弦樂四重奏取代了鋼琴，管弦樂隊取代了管風琴，開創了兩種新型的和聲音樂演奏形式。

海頓也是繼韓德爾之後第一位天才的清唱劇大師，但是海頓處理獨唱與合唱部

分時借鑑了器樂的思想。另外，海頓的音樂創作也深受莫札特的影響。然而，海頓自己獨特的音樂風格並沒有因此受到干擾，因為莫札特的音樂創作主要集中於海頓完全陌生的歌劇領域。

第十三章
格魯克

格魯克的歌劇作品明顯體現著自己
的一種人生理想，貫穿著一種簡單而深
刻的主題，即愛的力量可以戰勝死亡。
其音樂創作強調真情實感的表現，而非
單純表現聲音效果。

十八世紀下半葉，器樂創作逐漸成熟，歌劇創作也日趨繁榮。和聲思想的確立推動著音樂的結構迅速發生變化，和聲協和逐漸取代了複調對位。歌劇創作中，採用和聲方式處理聲部可以實現一種莊嚴洗練的風格。韓德爾的義大利歌劇以及後來的戲劇清唱劇都具有類似的特點。和聲音樂中，恢宏壯麗的合唱與感情奔放的獨唱相得益彰，旋律的情感內涵與和聲的豐滿厚重相互補充，可以表現的內容非常廣闊。

因此，韓德爾逐漸放棄強調戲劇場景的歌劇創作，開始發展強調音樂效果的清唱劇。

但是，歌劇仍然繼續發展繁榮，而且已經成為一種獨特的音樂形式。其中，諸多聲部相互交織，相互揉合，可以表現情節規定的各種各樣的感情。歌曲演唱已經成為舞台表演的一部分，並且因為服裝與場景的配合而魅力增。

歌劇獨特的效果和持久的活力源於歌曲演唱及舞台表演的共同作用。韓德爾努力發掘演唱魅力的同時卻完全放棄了舞台表演的環節，傳統風格的歌劇於是逐漸分裂成為兩種類型，一種強調歌唱，另一種強調表演。前者比較講究聲帶的靈活運用，舞台表演完全服從表現歌唱魅力的需要；而後者主要透過舞蹈性質的形體動作表現音樂的內涵，歌曲演唱必須服從舞台表演的需要。隨著歌劇的地區分化，兩者的區別也日益顯著。聲樂藝術源遠流長的義大利由於語言清脆響亮，非常適合演唱，所

以義大利歌劇表現歌唱魅力的傾向比較顯著。相反，法國歌劇因為法語比較強調重音和手勢，而且缺乏表現音樂魅力的天然優勢，因而具有一種戲劇表演的傾向。概括地說，義大利歌劇的聲樂特色比較顯著，詠歎調是歌劇的靈魂；而法國歌劇則具有一種舞蹈表演的風格，場景是歌劇的中心。

十八世紀歌劇的發展都沒有脫離法國和義大利歌劇確定的基本方向，也沒有出現第三種歌劇形式。西班牙音樂雖然曾經取得過一定程度的成就，但是十八世紀時期卻毫無建樹。英國的歌劇創作也缺乏民族特色，韓德爾和義大利人完全控制著英國樂壇。德國也同樣沒有自己的歌劇。雖然德國樂壇人才輩出，但是熱衷於歌劇創作的人們，包括韓德爾，都紛紛移居義大利，因為歌曲是歌劇藝術的靈魂，而義大利正是學習歌唱的理想國度。而且，德國國內作為宮廷藝術的歌劇演出全部使用義大利語，所以德國的歌劇人才移居義大利也是形勢所迫。

柏林、德列斯登、斯圖加特以及慕尼黑等地都投入巨資發展歌劇事業，但是歌劇演出仍然完全作為宮廷娛樂的形式，而且全部聘請義大利籍或曾經接受義式教育的歌手和指揮，演出劇目也全部選用義大利人填詞譜曲的作品。因此德國的歌劇創作必須順應義大利的歌劇模式。其實，模仿魅力無窮的義大利歌劇也是德國歌劇領

域的一種時尚。接受義式教育的德國作曲家包括卡爾‧海音里希‧格芳恩、約翰‧戈特里布‧瑙曼、約翰‧阿道夫‧哈塞以及克里斯多夫‧維利巴爾德‧格魯克等。

實際上，莫札特也可以作為其中的一員，但是莫札特成名時，歌劇形式已經逐漸融合，並且發展成為一門超越國界的藝術形式，國別特徵逐漸消失。

義大利歌劇主要存在兩種形式，即嚴肅的正歌劇和幽默的喜歌劇。正歌劇和喜歌劇並非是經過譜曲的悲劇和喜劇，和其他歌劇形式一樣，它們也源自說唱戲劇。

義大利語獨特的音樂效果是正歌劇和喜歌劇創作的基礎，喜歌劇優美的旋律，自然的宣敘以及清晰流暢的合唱離開清脆悅耳的義大利語就無法形成。義大利喜歌劇非常獨特，模仿起來也非常困難，法國和德國的喜歌劇根本無法與其媲美。

法國和德國喜歌劇大量使用對白，音樂時斷時續，結構鬆散，但是義大利喜歌劇的音樂一直貫穿劇情的始終，而且音樂與語言水乳交融，絲絲相扣。和民族特色濃厚的喜歌劇相比，正歌劇則比較容易模仿。接受義式教育的德國作曲家也主要從事正歌劇的創作。正歌劇強調演唱的技巧，關鍵需要注意嗓音如何透過旋律的發展表現各種各樣的情緒。正歌劇的演唱對於嗓音要求非常嚴格，於是閹人歌手逐漸出現。閹割手術將人嗓改造成為可以演唱的樂器。閹人歌手的嗓音同時具備女性音質

的柔韌和男性音質的洪亮，但是事實上，他們發出的聲音生硬而且虛假，男女音質的優點都已經喪失殆盡。人們希望經由閹割手術改造人嗓的個性特徵，以提高聲樂的表現技巧；人們也努力使用各式各樣的舞台與音樂手段提供和聲伴奏及背景烘托，以表現歌劇的旋律。

格魯克時代，歌劇創作必須服從歌唱演員的嗓音條件，就和裁縫量體裁衣一樣必須注意突出優點，掩蓋缺陷。當然量體裁衣式的音樂創作也是歌劇形式的一種客觀要求，完全沒有背離藝術的基本原則。然而，和聲思想已經開始影響歌劇的創作，歌曲旋律則逐漸成為力度變化的核心。隨著和聲形式的進一步普及，歌劇中單一旋律的地位日益降低，透過力度對比表現情感成為決定音樂形式的主要因素。於是，歌唱演員的主體地位也逐漸動搖，而不得不服從歌劇創作的整體需要。

格魯克進行的歌劇改革也主張發展和完善和聲音樂形式。和聲音樂擅長表現強烈的戲劇情感，而且調式變化豐富多彩，音量與音色效果鮮明，所以逐漸開始取代純粹的聲樂形式。作為歌劇創作終極目標的旋律也已經轉變成為和聲的組成部分，但是人聲仍然是表現旋律的唯一手段，而且旋律也繼續影響著音樂前進的方向。

和聲形式的發展使義大利歌劇和法國歌劇逐漸融合。呂利時代結束以後，尚
·

菲利普‧拉莫進一步發展了法國歌劇。拉莫根據法語的節奏特點大膽運用轉調手法，實現了法國歌劇中音樂與表演的完美結合，成功地把人聲與樂隊、歌唱與表演融成了一個和諧的整體。

作為一名藝術家，拉莫作風嚴謹、勤於思考，其歌劇創作邏輯嚴密、技巧嫻熟，歌唱與宣敘、音樂旋律與語言節奏、力度變化與戲劇效果的配合天衣無縫，具有典型的法蘭西風格，甚至十九世紀的法國民族歌劇也受到了拉莫的影響。因此，哲學家、理論家兼作曲家的拉莫堪稱法國歌劇的代表人物。

因此，格魯克儘管在巴黎曾經取得了輝煌的成就，也沒有被法國聽眾完全接受。其後的羅西尼、梅耶貝爾和華格納也同樣如此。然而，巴黎卻是格魯克成功的開始。格魯克完全摒棄了圍繞歌唱演員創作的歌劇形式，並採用和聲形式進行創作，因此其歌劇作品已經超越義大利歌劇的影響，更加接近法國歌劇的風格，即講究舞台布景和舞蹈動作，而且感情誇張，戲劇色彩濃厚。同時，格魯克把義大利風格的優美旋律引進了法國歌劇，給法國歌劇的發展注入了新鮮的血液。

但是，義大利式的歌曲演唱和法國的民族傳統及語言特徵相互衝突，理解音樂的方式也存在一定的差異。義大利歌劇強調人聲的旋律變化，而法國歌劇則強調語言的音樂節奏。拉莫也承認，法國不具備產生偉大戲劇作品的條件，所以應該發展

小型的清歌劇。義大利喜歌劇由於比朗誦式的法國歌劇更加貼近拉丁風格，所以在巴黎倍受歡迎。如果說抒情悲劇是封建時代法國藝術的象徵，那麼喜歌劇就是現代藝術的代表。

戲劇領域的任何變化都無法避免引起爭論，理論的建立與推翻是經常的事情。

一七七四年，六十歲高齡的格魯克首次赴巴黎排演《伊菲姬尼在奧利德》時，就曾經遭到義大利歌劇迷們的強烈抨擊，只有那些崇拜呂利和拉莫式傳統法國歌劇的人們對其表示支持。《伊》劇首演成功後，格魯克開始著手修改以前按照義大利風格創作的部分作品。《奧爾菲斯》（原創於一七六二年）和《阿爾契斯特》（原創於一七六七年）相繼和巴黎觀眾見面。此外，《阿爾米德》、《伊菲姬尼在陶里德》也分別於一七七七年和一七七九年先後首演。旅居巴黎期間的歌劇創作奠定了格魯克在世界樂壇的地位，而且沒有因為最後一部作品《埃科與那喀索斯》的失敗發生任何動搖。

一七一四年出生於林務員家庭的格魯克認為，巴黎、倫敦以及義大利城市只適合作為演出自己歌劇的地方。從一七五〇年到一七八七年去世，格魯克一直在維也納定居，偶而指揮一些宮廷歌劇的演出，享受著皇室和貴族的最高禮遇。我們對格魯克的創作，尤其是早期的創作缺乏足夠的了解，因此評價其音樂成就非常困難。

我們知道，人們真正認識韓德爾音樂成就的過程漫長而曲折，所以我們現在評價格魯克時必須注意避免因為歷史偏見而重蹈覆轍。我們完全可以相信，格魯克的早期歌劇可能同樣魅力無窮。正如人們一直認為韓德爾主要擅長清唱劇創作一樣，十九世紀以來，人們也一直錯誤地把格魯克視為一位現實主義歌劇的代表人物，並且熱衷於華格納式的歌劇「改革」。

其實，格魯克一直竭力反對根據演員的嗓音條件進行炫耀技巧式的音樂創作。我們現在欣賞格魯克歌劇時可以發現，真正圍繞歌曲創作的旋律是其音樂創作追求的最高境界。

格魯克徹底改變了傳統的旋律思想，其歌劇作品中，旋律不再作為表現嗓音的手段，並逐漸成為音樂的必要組成部分。而且，其音樂創作完全採用和聲形式，人物情感的表現貫穿著劇情發展的始終。格魯克喜歡簡潔質樸、氣勢恢宏的風格，因此比較喜歡選取結構緊湊但感情衝突強烈的、表現英雄人物的情節進行創作，如奧爾菲斯勇闖地獄尋找舊愛，阿爾契斯特替夫赴死，以及伊菲姬尼準備獻身民族事業等等。格魯克的歌劇作品都貫穿著一種簡單而深刻的主題，即愛的力量可以戰勝死亡。我們發現，格魯克的歌劇作品明顯體現著自己的一種人生理想，其音樂創作已

經逐漸超越單純表現聲音效果的階段，越來越強調真情實感的表現。格魯克時代，音樂天才層出不窮，音樂形式表現創作個性的趨勢逐漸增強，音樂創作的主觀色彩也日益濃厚。可以認為，十八世紀末的音樂作品中體現著一種革命的精神，音樂創作逐漸成為表現個性的手段。

第十四章
莫札特

莫札特的音樂作品風格明朗，旋律優美，結構嚴謹，具有強烈的古典色彩和超然物外的特點。其內容沒有涉及浮士德式的精神痛苦和內心衝突，充滿著陽光、鮮花和歡笑。

十八世紀，德國雄霸歐洲樂壇，但是德國國內的音樂活動中心已經逐漸南移。撒克遜的巴哈和韓德爾，佛蘭肯尼亞的格魯克，奧地利的海頓，南德薩爾茲堡的莫札特以及萊茵蘭的貝多芬也都紛紛移居世界音樂的中心維也納。個人自由和天賦人權思想的深入人心使個性解放的意識逐漸覺醒，實現人人平等、四海一家的理想社會成為人們追求的主要目標。宗教信徒追求會眾的團結，愛國志士追求民族的統一，普通民眾則追求社會的平等。

十八世紀時期，德國著名的音樂家、哲學家和詩人都具有同樣的理想主義傾向。他們渴望充分地表現自己的個性，並且積極投身人類的解放事業。我們可以認為他們描繪的理想社會脫離實際，也可以認為他們的虛構代表著人類生存的理想模式，或認同或反對都無關緊要，我們主要關心他們的藝術思想，以真正理解他們的創作活動。他們的作品貫穿著表面相互矛盾其實卻相互補充的個性與仁愛兩種思想，實現了個性與共性的高度統合，並且超越了信仰、種族和民族的差別，具有宗教與世俗的雙重特色。超然獨立的藝術家們於是成為宣揚個性的鬥士與和平的使者。

莫札特就是其中的傑出代表。我們知道，海頓與格魯克時代的音樂創作中，主觀的思想情感已經逐漸取代客觀的藝術精神。我們無須深究其變化到底代表著一種

創作個性還是一種時代精神，我們也無須考證器樂和聲的出現究竟反映著時代的需要還是因爲和聲形式的發展已經山窮水盡。總之，當時的條件都爲莫札特音樂風格的形成奠定了基礎，莫札特的音樂作品風格明朗，而且旋律優美、結構嚴謹，具有強烈的古典色彩和超然物外的特點。其內容也沒有涉及浮士德式的精神痛苦和內心衝突，充滿著陽光、鮮花和歡笑。

然而，當時的人們卻一度認爲莫札特的音樂技巧複雜，思想艱深，具有一種華麗的洛可可風格。其實，無須深入地推敲，我們就可以發現上述觀點與其藝術個性完全相左。莫札特積極宣揚人性，具有強烈的革命意識，並且不屈不撓地追求自由，其藝術創作真正體現了自己的個性與思想。

莫札特雖然與貝多芬的性格比較相似，但是他們的表達方式卻存在一定的差異。貝多芬的音樂直接表現衝突，具有強烈的鬥爭色彩和普羅米修斯式的反抗精神；莫札特的音樂創作顯然也源於衝突，但是又完全超越了衝突。他們的音樂體現了一種天才的完美，同時也蘊含著一種戰勝自我的精神。莫札特的革命意識主要表現爲思想與觀念的革命，而非政治的革命。盧梭倡導的「回歸自然」的思想就是指導莫札特生活與創作的基本原則。莫札特認爲，一切矛盾的產生都源於自然與非自然因

素的對抗，是否合乎自然則是解決矛盾的標準。

莫札特及其父親都曾經擔任宮廷職務，但是渴望自由的天性卻促使莫札特決定脫離與宮廷的關係。莫札特一直非常尊敬父親，但是也絕不放棄自己選擇的愛情，即使違背父親的意志也在所不惜。

莫札特對音樂界盛行的追名逐利、趨炎附勢的風氣也非常憎恨，能夠養家餬口和自由創作是他唯一的願望。莫札特信仰宗教，但是卻對宗教教義表示懷疑。他曾經深受啟蒙運動思想的影響，並且曾經加入追求友愛、和平與幸福理想的共濟會。

莫札特的書信、談話和行動表現了一種自由放任、坦誠熱情和真實自然的性格。

雖然我們無法指出巴哈、韓德爾、莫札特與貝多芬孰優孰劣，但是卻可以肯定莫札特的個性和音樂具有一種獨一無二的真正的自然主義特色。偉大的音樂天才往往各有千秋，而莫札特的音樂創作則完美地體現了歌德的一句名言，即「藝術就是自然，自然就是藝術」。

音樂神童莫札特堪稱一位空前絕後的稀世奇才。音樂大師千千萬萬，但是他們的音樂成就和作品數量都無法與莫札特相比。莫札特幼年深受父親的藝術薰陶，並且跟隨父親到處旅行演出，曾經先後訪問維也納、慕尼黑、曼海姆、義大利、巴黎

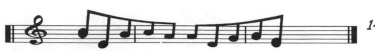

和倫敦等等音樂活動的中心。經過旅行演出的鍛鍊，莫札特的藝術視野大大開闊，音樂知識也迅速增加，並且逐漸形成了自己的人性思想，即人性是一種超越國界的人類共享的精神。旅居國外期間，莫札特喜歡強調自己是一名德國後裔，但是並沒有認為德意志民族與眾不同或者高人一等，而是希望藉此宏揚民族的文化。

莫札特作為音樂神童的輝煌歷史結束後曾經屢遭挫折。其中，人情冷漠固然是原因之一，但主要的還是因為莫札特自己。他無法融入世俗的社會，也無法因為前途的考慮而改變自己。他無視傳統的習俗與世人的評價，孤獨而又艱難地沿著自己選擇的道路前進。然而，人們對於莫札特式的自由毫無興趣。作為一位作曲家和鋼琴家，莫札特深受尊敬，但是同時也倍受冷落。其歌劇作品的上演，特別是《費加洛的婚禮》，總是費盡周章。

莫札特絕非貪圖享受追求安逸之輩，放蕩不羈的莫札特討厭一切形式的偽裝，他熱愛生活，但缺乏理財能力。他鍾愛自己的妻子，但也喜歡其他女人。他不講究飲食，但也可以品味美食佳餚。總之，他善於欣賞一切美好的事物，但是也不鄙視卑微的東西。他獨來獨往，因此也四處踫壁。我們發現，莫札特的音樂創作體現了一種人文主義的精神。其音樂作品題材豐富，內容廣泛，器樂作品包括協奏曲、室

內樂、小夜曲、嬉遊曲和交響曲等等；聲樂作品包括歌曲，彌撒曲、清唱劇、詠歎調與二重唱以及其他娛樂作品。莫札特的音樂作品至今仍然充滿活力，其中歌劇作品尤其受到人們的推崇。我們無意貶低莫札特在其他創作領域的成就，但是我們必須承認，其個性意志和人文主義思想在歌劇創作中表現得最明顯、最充分。

莫札特最初創作的歌劇具有典型的義大利風格。少年時代，莫札特前往義大利並且根據某家劇院特定演員的嗓音條件奉命進行歌劇創作。義大利歌劇對其歌劇風格的形成具有重要的影響。現在上演的莫札特歌劇中只有兩部採用德文台本，即一七八二年創作的《後宮誘逃》和一七九一年九月首演的《魔笛》《後宮誘逃》和《魔笛》都起源於歌曲與對白相互交織的德國歌唱劇。義大利歌劇中沒有對白，只有重唱、詠歎調和宣敘調。另外，宣敘調也有兩種形式，即器樂宣敘調（或曰「有伴奏宣敘調」）和清唱宣敘調。前者的戲劇宣敘部一般採用樂隊伴奏，後者則僅僅採用羽管鍵琴伴奏，而且通常按照台詞快速自由的節奏半說半唱。莫札特一生沒有創作任何法國歌劇，一方面是因爲缺乏合適的時機，另一方面也是因爲不喜歡法國歌劇歌頌英雄的悲愴哀婉的風格。莫札特的正歌劇作品也寥寥無幾，而且主要成於少年時代，後期創作的唯一一部正歌劇就是一七八一年在慕尼黑首演的《伊多梅紐》。

我們現在可以發現，莫札特與格魯克的性格以及理解音樂的方式沒有任何明顯相似的地方。格魯克的歌劇創作中，旋律的感情色彩非常濃厚，而且演唱的主體地位也逐漸消失，但是音樂的本質並沒有發生變化，音樂創作也完全圍繞戲劇情節進行。因此，格魯克仍然屬於「客觀」作曲家。莫札特則是徹頭徹尾的「主觀」作曲家，其音樂作品努力挖掘人物靈魂深處的東西。莫札特的音樂旋律不是客觀的描繪，而是人類情感的真實流露，但是並沒有刻意追求浪漫主義樂派那種表面的戲劇效果。其實，歌劇作品永遠無法解決戲劇效果不足的問題。歌手的演唱已經比較做作，如果再加上詠歎調或者二重唱，那麼效果必然就不真實。事實上，觀眾對於情節或者角色是否合乎邏輯一般沒有多少興趣，他們主要關心情感怎樣透過音樂情節以及和聲旋律自然流露的。因此，莫札特認為，「歌劇作品中，詩歌必須服從音樂」。

莫札特認為應該根據人物的情感創作音樂旋律，因此也比較喜歡選用能夠反映現實問題的台本。莫札特的歌劇創作體現了一種真正的人文主義的精神，其歌劇作品自然流暢，沒有格魯克式的大悲大喜和華麗詞藻，並且主要表現日常生活中的普通人物，如《費加洛的婚禮》、《女人心》、《唐璜》以及《魔笛》等等。偶而出現的顯赫人物也閃耀著人性的光芒，如《石客》、《薩拉斯托》和《夜后》等等。莫札特

採用旋律優美的歌唱形式表現戲劇內容，故事主題的展開簡潔自然，旋律的形式具有一種義大利風格，但是也蘊含著德國民間樂曲的熱烈情感。談到尼德蘭音樂時，我們曾經說過，歌聲可以完全代表歌手。其實，莫札特的音樂也努力表現一種人性的本質，而且主要透過悟性和直覺實現，並沒有依據任何心理分析。

在樂器創作領域，莫札特與海頓的旋律風格也存在一定的差異。如果單純考慮器樂形成的發展，那麼海頓的影響相對比較深遠。器樂和聲技巧對於海頓創作奏鳴曲至關重要，然而莫札特對此沒有什麼興趣。海頓的音樂旋律往往具有一種鮮明的主題風格，動機的處理非常靈活。莫札特則具有一種歌曲創作的天賦，其音樂作品中旋律樂句的處理出神入化，而且個性鮮明、充滿活力。莫札特的器樂創作引進了聲樂旋律，使原先作為主導聲部的旋律逐漸成為和聲結構的組成部分，並因此推動了轉調手法的迅速發展。

莫札特離世後，人們對他的態度由冷淡逐漸轉變成為空前的崇拜。然而，我們應該注意避免誤解莫札特聲名鵲起的真正原因。莫札特音樂作品的風靡一時並非因為形式高雅、簡潔對稱，具有一種所謂的音樂的「美感」。莫札特音樂的真正魅力在於其中閃爍著一種自由和人性的光芒。

第十五章
貝多芬

貝多芬生活孤獨，但從不憤世嫉俗，他胸懷博大，善良真誠，與莫札特、海頓等人一樣，其音樂作品完全超越了宗教、民族和種族的界限，成爲世界文化的瑰寶。

人們有時把莫札特和貝多芬稱作音樂界的拉斐爾和米開朗基羅，前者注重結構的完美，後者則喜歡氣勢的恢宏。人們有時也把莫札特和貝多芬比作歌德和席勒，前者的作品純樸自然，而後者的作品感情濃烈、內涵豐富。諸如此類的比較對於人們理解他們的藝術風格可能具有一定程度的幫助，但是似乎缺乏深度，而且沒有觸及他們藝術創作內在的共同特徵。縱觀藝術發展的歷史，我認為倫勃朗是唯一一位可與貝多芬媲美的人物。貝多芬和倫勃朗的作品都具有一種懾人心魄的表情力量，情感表現的力度和深度以及樂觀昂揚的精神都無與倫比。儘管他們使用的創作材料有著明顯的差別，但是卻採用相同的表現手法，即力度對比。倫勃朗的創作強調光的明暗對比，貝多芬的創作則講究音的強弱對比。他們的技巧運用相當嫻熟，而且能夠完全控制自己的情緒，即使接近瘋魔狀態也仍然保持著清醒的創作意識。

貝多芬生活的時代，十八世紀的音樂古典主義進入了巴洛克式的發展階段。傳統的古典主義強調藝術要素的完美結合，自我表現必須服從曲式原則，而且主要透過多樣性表現統合性。巴洛克式則強調音樂創作的情感因素以及緊張與舒緩的對比，音樂旋律比較粗糙。於是，音樂的「表情」逐漸受到人們的重視。任何藝術領域中，線條揮灑遒勁、形式千變萬化的巴洛克式風格都具有一種鮮明的表情特徵，

在音樂領域中亦是如此。巴洛克式的音樂形象千人千面，巴洛克式的音樂大師也努力表現自己的獨特個性。貝多芬就是其中的典型代表。他自強自立，並且按照自己獨特的眼光和感覺理解生活。他的自我意識似乎與生俱來，而且隨著經歷的日益豐富逐漸增強。

貝多芬於一七七○年生於波昂，父親是社區教堂的一名歌手。二十歲前後，貝多芬一直密切關注著轟轟烈烈的法國大革命，並且深受革命思想的影響。僅僅作為個人觀點出現的自由與人權思想成了貝多芬青年時代發生的法國資產階級革命的理論基礎。人們渴望接受先進的思想，並努力追求個性的獨立。貝多芬的生活和創作也深刻著時代的烙印。貝多芬並非莫札特式的神童，但是藝術天賦在青年時期就已經嶄露鋒芒，並且贏得了貴族階層的賞識。貝多芬來到維也納後，最初師從海頓學習作曲，後來又跟隨其他一些比較著名的音樂家學習。

貝多芬卓越的鋼琴演奏才華很快引起了人們的注意，其即興演奏的嫻熟技巧尤其令人稱道。貝多芬性格孤傲，言行粗魯，而且具有一種叛逆精神，雖然頻頻出入於貴族門庭，甚至努力適應他們的生活方式，但是並沒有壓抑自己的個性。貝多芬生活優裕，與出版商的業務往來就可以獲得一筆可觀的收入。如果沒有耳聾的困擾，

貝多芬在維也納的生活也許將一帆風順，無憂疑慮。三十歲前後，耳聾日益嚴重，貝多芬經常產生絕望的心理，甚至在一八○二年寫下了遺囑。由於耳聾，他無法參加社會活動，處理人際關係也日漸煩躁多疑，監護外甥卡爾更是費盡了心血。但是儘管如此，貝多芬並沒有悲觀消沉，並且繼續保持著一種樂觀的天性和堅強的鬥志。

貝多芬的生活一直比較順利，從來沒有受到經濟問題的困擾。一八○九年，威斯特伐利亞國王傑羅姆‧波拿巴邀請貝多芬前往卡塞爾擔任宮廷樂長，三位維也納貴族於是共同出資提供年金進行挽留。但是諸如此類勞心傷神的事情對其經濟生活都沒有構成真正的威脅。後來雖然由於貨幣貶值，貝多芬也曾經就年金問題訴諸公堂。

貝多芬一直定居維也納，雖然曾經計畫前往義大利及英國旅行，但是由於耳聾沒有成行。

貝多芬在維也納、德國和英國聲名顯赫，無人可與之相比，其音樂作品經常作為維也納社交活動中演奏的中心曲目，交響樂或四重奏等等新作的推出也往往成為人們關注的焦點，雖然《第九交響曲》的首演沒有實現預期的轟動效應，但是也絲毫沒有影響貝多芬的藝術成就和威望。然而，人們對其後期作品反映冷淡卻難以解釋。作為一位音樂天才，貝多芬深受人們的尊敬，名人巨匠也紛紛前來拜訪。貝多

芬與歌德相交甚篤，與一些浪漫主義詩人，如貝蒂娜·馮·阿尼姆、提芝、伊莉斯·馮·德里克以及奧地利詩人科林、格里爾帕策等也建立了深厚的友誼。他對荷馬、莎士比亞、奧西恩以及同代的詩作也有著濃厚的興趣，並經常從文學和哲學著作中汲取靈感。貝多芬曾經在一封書信中寫道：「我喜歡討論深奧的問題，而且童年時代就開始努力研究歷代優秀人物的思想——沒有任何假裝博學的意思。一名缺乏思想深度的藝術家簡直無法想象。」因此貝多芬認為，音樂創作應該強調思想的表達。

貝多芬生活孤獨，但是從不憤世嫉俗。作為一位傑出的音樂大師，他深知自己的偉大，但是也能夠享受常人的樂趣。貝多芬胸懷博大，善良真誠。與莫札特、海頓、席勒、歌德及康德等人一樣，其音樂作品完全超越了宗教、民族和種族的界限，並成為世界文化的瑰寶。

一八二七年三月，貝多芬病逝於維也納，享年五十九歲，死後按照親王之禮厚葬，和埋於貧民公墓且無人送葬的莫札特形成了鮮明的對照。貝多芬的壽命比莫札特高出二十餘年，然而作品數量卻遠遠不及莫札特，一生僅僅創作了一部歌劇、九部交響曲、十六首弦樂四重奏、三十二首奏鳴曲、兩首彌撒曲、一部清唱劇，以及部分歌曲、協奏曲和室內樂等等。可以說，其作品數量少於此前任何一位音樂大師。

但是，貝多芬的每一部作品都具有一種無與倫比的藝術魅力。我們曾經說過，海頓對於器樂形式的發展和統一具有突出的貢獻，貝多芬也同樣功勛卓著。貝多芬的音樂作品結構更加緊湊，而且風格厚重，氣勢磅礴。音樂創作於是逐漸成為一項充分利用藝術素材，並挖掘其表現潛質的工作。

音樂結構的日益緊湊和物質的逐漸硬化比較相似。所謂音樂材料的硬化其實是指音樂密度的增加，也就是透過力度能量的強行壓縮形成高度的張力，在貝多芬的音樂創作中則表現為對傳統力度變化形式的突破。力度變化不再僅僅代表著具有旋律及和聲特徵的樂譜進行，力量的猛烈爆發、音高的急速升降、激情的表露以及強烈的對比已經成為音樂的突出特徵。音樂表現手法的這一系列創新都完全根植於和聲思想，但是也必須具備貝多芬式的激情才能實現，兩者相輔相成，缺一不可。另外，透過音樂形式表現抽象的思想也逐漸成為音樂創作的趨勢。貝多芬並沒有隨心所欲地闡釋自己的思想，其音樂表現手法的創新仍然屬於器樂和聲形式發展的繼續。我們知道，貝多芬的音樂作品結構緊湊，具有一種壓縮的效果，因此其整體與細節的表現效果也逐漸增強。正如觀察一幅超寬螢幕上的照片一樣，畫面的縮小使圖中的人物輪廓也逐漸清晰，原先看似一幅頭像，仔細一看卻是一幅完整的人像。

結構的聚湊增強了音樂的感情效果，並且相應地表達了一種思想。音樂創作中，簡單純粹的聲音逐漸開始具有抽象的思想意義。雖然貝多芬並沒有出於表達某種思想的目的進行創作，但其作品中音樂與思想卻相伴相隨、水乳交融，和聲的力度變化也逐漸成為表達思想的手段。貝多芬並沒有採用標題音樂的形式闡述自己的思想，而是將其作為音樂創作的力度變化原則。《英雄交響曲》、鋼琴奏鳴曲《告別》、四重奏曲《艱難的決定》以及其他許多作品都使用文字形式明確標示音樂表達的思想內容。

但是貝多芬有時也使用一種「解釋符號」（或曰「力度記號」）指明音樂的演奏技巧及其隱含的思想內容。顯而易見，貝多芬的音樂作品具有深刻的思想內涵。然而，現在卻出現了否定貝多芬音樂思想意義的觀點。米開朗基羅的雕塑作品《摩西》表面上就是一尊頭長雙角，手握法板，精神飽滿的摩西坐像。但是《摩西》的思想內涵其實也是整個雕塑重要的組成部分，否定摩西思想的存在就等於否定藝術價值。同樣，否定貝多芬音樂的思想意義也純屬一種歪曲。音樂的思想是貝多芬進行創作的源泉和音樂風格形成的關鍵，也是音樂力度變化的原則及和聲音樂深入發展的基礎。其實，貝多芬與席勒、康德等人志趣相投的真正原因在於他們的作品

都具有深刻的思想內容，儘管他們的創作領域有著明顯的差別。貝多芬生活的時代，人們崇拜理想主義的英雄偶像，信奉人類的精神存在和神明的啟示。他們高唱著自由、平等、博愛，並憧憬著永恆的和平與人類的幸福。

無論我們現在如何評價這些思想都無法抹殺它們曾經存在的事實。但是，為什麼人們沒有採用聲樂形式而採用器樂和聲的形式作為表達自己思想的手段呢？其實原因非常簡單，因為聲樂形式容易受到生理條件以及性別和語言的限制。相反，樂器絕對沒有性別差異，也沒有語言和嗓音方面的問題。所以器樂形式具備闡述抽象思想的能力，而且能夠實現人聲無法企及的力度效果。

貝多芬與海頓一樣主要進行器樂創作，其聲樂作品因為頻頻受到器樂理論的影響也特別強調樂器與人聲的配合。貝多芬的交響樂、奏鳴曲和室內樂作品具有一種鮮明的理想主義色彩，作為歌頌自由和愛情典範的唯一一部歌劇《費德里奧》也具有深刻的思想意義。貝多芬對十九世紀的音樂發展具有深遠的影響，其音樂作品久演不衰。而且，世界各地定期舉辦的管弦音樂會都把他的交響曲作為中心曲目。貝多芬以前，音樂會一直沒有普及，藝術與普通民眾的生活也毫無關係。音樂的公開演出都有特定的目的，如巴哈的音樂主要滿足宗教活動的需要，海頓的音樂主要滿

足貴族娛樂的需要等等。另外，作爲公眾娛樂方式的歌劇演出也僅僅剛剛起步，而且需要舞台布景的配合。但是現在，音樂的演出和欣賞逐漸獨立，開始成爲一種純粹的藝術活動。僅僅代表聲音組合的音樂已經無法引起人們的興趣，思想內容逐漸成爲音樂的靈魂。音樂的思想在「音樂群體」的形成過程中發揮著一種凝聚人心的作用。因此，貝多芬的音樂雖然採用世俗音樂的形式，但是本質上卻具有一種類似葛列高里聖詠、尼德蘭音樂以及義大利歌劇的宗教特徵。貝多芬的創作揉合了民間音樂、宗教音樂、娛樂音樂以及歌劇的全部精華，而且面向全人類。他敢於蔑視一切權威和傳統觀念，其音樂作品強調了人類理性的力量，並且宣揚了自由和人性的思想，具有鮮明的啓蒙主義色彩。

第十六章
前浪漫主義
——韋伯與舒伯特

歌劇和音樂會樂曲具有鮮明的個性特徵，代表著典型的浪漫主義風格。韋伯奠定了德國浪漫主義歌劇的基礎，舒伯特開創了德國浪漫主義音樂會樂曲的先河。

歌德與貝多芬的去世宣告了德國古典主義的結束，具有統合力量的宗教音樂於是也淡出了歷史的舞台。音樂的發展逐漸進入了浪漫主義時代，並再次顯示出一種民族分化的趨勢。浪漫主義音樂強化了古典樂派理想主義的主觀色彩，努力刻劃決定人物性格的特殊品質，並試圖賦予一切事物以獨一無二的特點。然而，浪漫主義理想與現實的矛盾卻誘發了悲觀主義思想情緒的產生，文化及心理的批判主義態度日益盛行。憤世嫉俗、生活頹廢、逃避現實、孤芳自賞以及激烈的心理衝突成為時代的典型特徵。音樂創作於是迅速繁榮，音樂的力度也逐漸增強。

歷史上，宗教音樂曾經屢次發生民族分化的現象，但是，十九世紀音樂的民族分化速度之迅速堪稱史無前例。事實顯示，啟蒙運動的思想缺乏宗教教義具有的號召力量和發展潛力，無法幫助人們擺脫精神的危機。一旦思想基礎發生動搖，人們的信仰也必然迅速瓦解。席勒生活的年代，啟蒙運動思想的信仰危機就已經漸露端倪，進入十九世紀開始迅速崩潰。歌德與貝多芬代表的古典主義也因此逐漸成為歷史，浪漫主義風格開始真正成為主流。其實，作為古典主義傳承的浪漫主義必然可以在古典主義時期找到自己的影子。但是，推動古典主義向浪漫主義過渡的決定性作都已經具有一定的浪漫主義傾向。歌德、席勒、莫札特，甚至格魯克和海頓的創

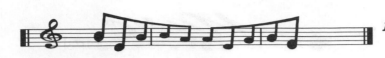

人物卻是貝多芬。貝多芬的音樂作品具有鮮明的個人主義色彩，並且強調音樂的象徵意義和表情力量。然而，貝多芬的音樂創作仍然緊緊圍繞著表達一種普遍思想的需要，強調多樣性僅僅作為表現統一性的手段。例如，作為古典主義藝術典範的《第九交響曲》（採用了席勒的著名詩篇《歡樂頌》配唱）中，自我意識就完全代表一種普遍的人類精神。如果《第九交響曲》由一位浪漫主義作曲家進行譜寫，那麼經由合唱形式表現人類歡樂精神的終曲部分就可能採用表現自我意識的其他曲式。歌德認為，古典主義健康向上，而浪漫主義荏弱病態。古典主義與浪漫主義的區別與作品創作年代的先後沒有絕對的關係。然而，浪漫主義的病態特徵對十九世紀的藝術發展卻產生了深刻的影響。

我們究竟如何評價十九世紀的藝術呢？我們現在同歌德一樣認為浪漫主義具有一種病態特徵，而且也同樣堅持一種批判的態度。但是，十九世紀的人們卻將病態特徵視為藝術創作必要的組成部分。無庸諱言，人們對於經由多樣性表現統合性的古典主義的崇拜必然容易誘發一種否定十九世紀浪漫主義的態度。古典主義與浪漫主義一前一後緊緊相依，人們的態度一褒一貶其實完全可以理解，況且他們批評浪漫主義也主要出於一種促進藝術繁榮的目的。然而，由於受到批評意見的影響，

客觀地評價十九世紀的音樂恐怕的確比較困難。十八世紀中生代就因為反對對位風格沒有能夠完全公正地評價巴哈與韓德爾。同樣，一六○○年前後和聲思想的發展也曾經導致複調音樂遭到人們的激烈批評。

人們對十九世紀浪漫主義的批判雖然比較容易理解，也完全可以原諒，但是我們現在研究音樂發展的歷史時必須警惕因此產生錯誤的觀點。我們現在比較喜歡十八世紀的古典主義音樂，然而我們的下一代卻可能與我們意見相左，他們或許也可以接受十九世紀浪漫主義的所謂病態特徵。其實，人們的評價完全取決於他們的音樂感知能力。一度被認為雜亂無章的音樂經歷一百年後可能就被人為悅耳動聽，形式嚴謹，甚至魅力無窮。華格納清晰明快、流暢自如的三幕樂劇《特里斯坦與索爾德》就曾經追隨同樣的命運。現在，我們對於十九世紀音樂的觀點仍然停留在批判階段，而且遠遠沒有成熟。因此，我們將儘量避免任何深入細緻的分析。十六至十九章中，我們將簡要介紹十九世紀浪漫主義的主要流派。最後一章我們準備分析目前音樂發展的基本狀況。

我們知道，音樂整體上存在兩種類型，即宗教音樂和世俗音樂，而且兩者交替控制著音樂發展的方向。十九世紀時期，世俗音樂成為音樂創作的主流。人們宗教

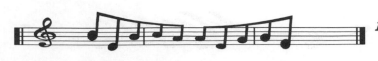

觀念淡漠，音樂以及其他文化領域開始出現一片百家爭鳴的局面。宗教音樂雖然繼續存在，但是具有一種濃厚的世俗特徵。宗教與哲學都已經無法實現凝聚人心的目的，一種無法確知的力量開始普遍影響著音樂領域的活動。迎合公眾口味的純功利主義思想逐漸成爲音樂創作的指導原則，音樂演出也主要集中在歌劇院和音樂廳。

十九世紀的音樂創作基本上沒有超越歌劇和音樂會樂曲兩種形式，因此具有典型的世俗風格。音樂作品中雖然可能仍然有著某種類似宗教精神的統一力量，但是已經完全採用世俗音樂的表現形式。

歌劇和音樂會樂曲具有鮮明的個性特徵，代表著典型的浪漫主義風格。概括地說，浪漫主義潮流就是本能超越理智，個人倫理標準超越傳統社會法度的分化過程。

音樂領域中，和聲體系逐步分化，和弦的作用漸漸萎縮，和聲語言更加豐富，也更加精細。轉調手法和半音音階的普遍使用產生了各式各樣的調性色彩。巴哈和韓德爾時期，低聲部代表著音樂的靈魂；古典主義時期，旋律一度主導著音樂的進行；到了浪漫主義時期，內聲部則逐漸成爲音樂作品的中心。和聲體系內部的分化導致旋律的主導地位日益動搖，並成爲和聲活動的組成部分，作爲調性基礎的低聲部也被棄置一旁，音樂創作開始完全致力於轉調手法的運用以及表現音色的變化。

人們認爲和聲僅僅可以實現協和音的持續發響，但是管弦樂隊卻能夠表現千變萬化的音色效果。

貝多芬和歌德是橫跨十八世紀與十九世紀，連接古典主義與浪漫主義的橋樑。

貝多芬生活的年代，浪漫主義已經逐漸興起。一八二七年貝多芬逝世時，施波爾已經完成兩部重要的歌劇作品《浮士德》和《耶松達》，孟德爾頌也創作了《仲夏夜之夢》的序曲，瑪施奈爾正在醞釀《吸血鬼》和《神殿騎士與猶太女》，白遼士正在譜寫《幻想交響曲》。一八二六年，早期浪漫主義音樂的代表人物之一韋伯逝世；一八二八年，舒伯特也撒手人寰。因此我們可以說，早期浪漫主義的兩位傑出代表與貝多芬的創作時期基本上是一致的。貝多芬離世後，浪漫主義的音樂才逐漸進入鼎盛時期。

提起韋伯的音樂創作，人們往往首先想到《自由射手》，其實，韋伯的作品也非常豐富，其中包括歌劇《三個平托斯》和《奧伯龍》，以及無數的器樂作品和膾炙人口的歌曲。然而，後世仍然認爲《自由射手》是韋伯最最重要的作品。《自由射手》淋漓盡致地表現了韋伯的創作天賦，而且對德國歌劇以及文化產生了非常深遠的影響。儘管《後宮誘逃》、《魔笛》和《菲狄里奧》等等歌劇作品也曾經風行一時，

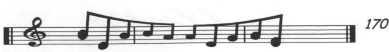

但是《自由射手》卻是第一部真正屬於所謂的德國歌劇。《自由射手》完全採用德語演唱，既具有鮮明的民族特徵，又富有新時代的浪漫主義色彩，而且真實地反映了德國人民的生活。《自由射手》表現了普通民眾靈魂深處的情感，並借鑒了傳統的德國歌唱劇形式，因此演出後造成了空前的轟動反應，並且掀起人們對於德國民族歌劇的熱情。於是，德雷斯頓的義大利歌劇演出一天比一天蕭條，擔任柏林宮廷劇院指揮的義大利人史蓬蒂尼的地位也逐漸動搖。

《自由射手》的音樂純樸自然，唱詞也表現了歡快、傷感與幻想等等情緒，因此具有典型的民間特色。歌劇中管弦樂隊的音色效果生動形象（如號角和木管樂器的採用），樸素的獨唱與獵人及伴娘的合唱也相映成趣，形成了一種獨特的音樂風格。其中，安痕的頑皮，馬克斯與阿加特的浪漫，卡斯帕爾和扎米爾的陰險，狼谷的陰森恐怖，鄉村酒吧中獵人的狂歡，以及森林中日與夜的對比都具有典型的德國民族特徵。《自由射手》真實地反映了德國普通民眾的生活和情感，因此成為一部膾炙人口的佳作。正如羅西尼的《塞爾維亞理髮師》以及比才的《卡門》分別代表著典型的義大利和法國歌劇一樣，韋伯的《自由射手》完美地體現了德國歌劇的風格，並且成為德國浪漫主義歌劇誕生的標誌和歌劇創作的標準。韋伯的後期創作並沒有

突破《自由射手》的既定風格，其後的施波爾、瑪施奈爾等人也僅僅在細節處理方面進行了一些探索和創新。

到了華格納時代，德國的民族歌劇創作才開始進入一個嶄新的階段。韋伯奠定了德國浪漫主義歌劇的基礎，而舒伯特則開創了德國浪漫主義音樂會樂曲的先河。

舒伯特雖然具有傑出的器樂創作天賦，但是卻因為貝多芬的光芒四射而沒有得到人們充分的肯定。舒伯特主要以歌曲創作揚名樂壇，並且對德國藝術歌曲的形成和發展具有深遠的影響。如果說韋伯的《自由射手》代表著德國浪漫主義歌劇的最高成就，那麼舒伯特則代表著德國藝術歌曲創作的頂峰。宗教或世俗形式的德國藝術歌曲深受古代吟遊詩人吟唱曲式的影響，而且歌曲的旋律與詩歌內容緊密配合，因此與同期的文學水平也有著直接的關聯。舒伯特前期甚至同期出現的歌曲中，音樂往往作為詩歌的伴奏形式，其中典型的代表即是柏林樂派的彼得·亞伯拉罕·舒爾茨、理查德和策爾特。但是，浪漫主義藝術歌曲中的音樂已經相對獨立，而且具有一種類似於古典主義後期的主觀色彩。德國的藝術歌曲匯集了浪漫主義的全部特點，是個性表現最直接、最理想的方式，也是浪漫主義音樂中最獨到、最完美的表現形式。

古典主義作曲家儘管對藝術歌曲也曾產生一定的興趣，但基本上是淺嘗輒止。作為

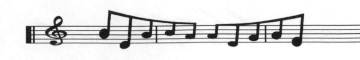

浪漫主義開山鼻祖的舒伯特是採用歌曲形式表現個人情感的第一人。

其實，舒伯特對十九世紀的器樂發展也具有決定性的影響。表面上，其交響樂、室內樂和鋼琴曲與貝多芬的作品如出一轍，但是實際上，舒伯特的音樂已經完全具備浪漫主義的基本特徵，即轉調手法的運用和音色效果的加強。其作品中豐富的插段、奇幻的畫面以及浪漫的幻想相互輝映，完全突破了貝多芬音樂創作中思想單一、結構嚴謹的模式。細膩的抒情逐漸取代了貝多芬式的英雄風格，音樂的思想也開始具有一種多樣性和幻想性。「英雄」時代於是宣告結束，人們不得不獨立地面對世界，而音樂則成為他們表現喜怒哀樂，抒發個人情感，記錄人生歷程的手段。

第十七章
民族浪漫主義

浪漫主義音樂強調個性的表現，逐漸變成一種誇張的藝術。反映個人經歷的浪漫主義音樂具有鮮明的民族特色，因為民族特色鮮明的藝術是充分表現個人的最佳選擇。

浪漫主義音樂強調個性的表現，具有一種自傳特徵。但是，浪漫主義大師們的人生經歷與前人相比並沒有什麼比較特別的地方。其實可以說，無論古今，人類的經歷都具有一種相同的特徵，只是由於文化差異，具體的表現形式有著一定的區別，藝術創作與是否強調個人經歷與個人經歷的區別沒有任何直接的關係。如果認為個性僅僅可以作為表現共性的手段，那麼藝術創作必然容易忽視個人經歷。相反，如果認為個性可以作為共性的縮影，那麼藝術創作必然就強調個人經歷。簡言之，浪漫主義音樂之所以具有表現個性的自傳特徵，完全是因為音樂創作強調個人經歷的結果，與作者個人經歷的差異沒有任何關係。

藝術的確可以反映人生，然而人們往往卻錯誤地認為，藝術家們必須首先飽嘗人間的酸甜苦辣、刻骨銘心的愛情或者肝腸寸斷的悲痛，然後才能產生創作的靈感。其實，偶然的事件或經歷無法直接產生藝術作品，藝術創作必須首先具有創作的欲望，否則人生經歷再豐富也沒有意義。然而，新時期的浪漫主義卻過分強調個人經歷的作用，他們甚至人為地創造條件體驗生活，以刺激藝術創作的靈感。音樂創作的主觀色彩逐步增強，個人生活也漸漸成為藝術創作的附庸。浪漫主義音樂對於個人主觀感受的強調開始走向極端，個性表現逐漸成為藝術創作的終極目標。

新時期的浪漫主義藝術完全忽視了人類普遍的價值觀念，逐漸變成一種誇張的藝術。浪漫主義把人僅僅視作進行藝術創作的工具，片面強調創作衝動的需要，因此也否定了人類生活的價值。藝術逐漸脫離生活，喪失了催人奮進的思想意義，並開始成爲一種目的，一種法則，一種宗教。世界各地的浪漫主義藝術都或多或少具有類似的傾向。反映個人經歷的浪漫主義音樂也具有鮮明的民族特色鮮明的藝術是充分表現個性的最佳選擇。因此，十九世紀的音樂逐漸分化，形成了若干民族樂派。十九世紀上半葉，德國、法國和義大利的民族音樂呈現出一片繁榮的景象。十九世紀下半葉，斯堪的納維亞樂派也逐漸獨立，俄羅斯、捷克、英國、西班牙和美國樂派以及相應的分支都如雨後春筍般地紛紛湧現。我們無法一一分析民族樂派的形成和發展，所以下面將集中介紹一些主要的流派及其重要的代表人物。

我們知道，浪漫主義音樂主要存在歌劇和音樂會樂曲兩種形式，韋伯和舒伯特即是早期的代表人物。德國、法國和義大利先後湧現了許許多多浪漫主義的音樂大師。顯然他們風格各異，但是都具有一種共同的特徵，即逐漸擺脫古典音樂的統合形式，並開始強調音樂的民族特徵。歌劇的選材和處理體現了明顯的民族分化傾向，《自由射手》便是典型的代表。音樂會樂曲的主題顯然缺乏顯著的民族特徵（德國

藝術歌曲除外），但是音樂的形式和表情以及器樂演奏技巧的運用卻具有鮮明的民族風格。音樂表情力量的增強主要得益於德國、法國、波蘭、西班牙、比利時、挪威、英國和義大利小提琴和鋼琴演奏藝術的發展。其中，帕格尼尼和李斯特的貢獻尤其突出。人們一般認為器樂演奏就是音樂作品的簡單再現，因此往往低估了演奏藝術的價值。其實，帕格尼尼或李斯特式的器樂演奏也具有一定的創造性，並且透過即興演奏表現得淋漓盡致。即興演奏要求現場創作，因此演奏時必須調動樂器的一切性能，充分地發揮想像以創造一種美輪美奐的效果。另外，演奏指定的曲目也需要創造性地運用演奏技巧。小提琴演奏大師帕格尼尼技巧艱深的隨想曲就完全可以代表著效果出神入化、無與倫比。能夠演奏帕格尼尼善於發揮樂器的表現性能，演奏一種成就，但是，即使最完美的演奏也無法與帕格尼尼自己的演奏比美。帕格尼尼的小提琴演奏技巧細膩，音色飽滿，而且強調主觀感受，注意力度對比，具有一種獨特的個性和典型的浪漫主義精神。帕格尼尼的小提琴演奏無與倫比，李斯特的鋼琴演奏也同樣出神入化。李斯特充分運用轉調手法和音色變化，積極探索鋼琴演奏技巧的變革，並開創了浪漫主義的鋼琴演奏風格。雖然波蘭的蕭邦以及奧地利的胡梅爾和塔爾貝格的鋼琴演奏也同樣出類拔萃，但是他們都沒有李斯特興趣那麼廣

泛。透過引述鋼琴演奏中的轉調手法和音色變化，李斯特也積極推動了管弦樂隊的變革。

演奏藝術的發展導致浪漫主義的管弦樂隊逐漸形成。其中，作為開山鼻祖的白遼士具有突出的貢獻。白遼士與李斯特一樣精通器樂演奏，但他使用整個管弦樂隊作為自己演奏的樂器。白遼士也與李斯特一樣深受帕格尼尼影響，但其音樂創作主要繼承了貝多芬交響樂的傳統，並將音樂中抽象的思想發展成為指導樂隊演奏的具體的標題。音樂的標題逐漸成為表現個人情感的一種理想方式，並且完全左右著作品的演奏。標題音樂反映了作者的內心情感，具有鮮明的個性特徵。我們可以發現，表現個人經歷，抒發主觀感受的浪漫主義標題音樂與完全使用圖解的傳統的標題音樂有著明顯的差異。白遼士和李斯特喜歡採用標題音樂的形式努力創造一種完美的管弦樂隊的和聲與色彩效果。但是，他們處理音樂標題的方式卻存在一定的差別。相反，李斯特喜歡抽象地透過音樂語言表達自己的思想。因此，李斯特的風格和德國浪漫主義大師孟德爾頌、舒曼和舒伯特比較接近。

演奏藝術的發展對德國器樂創造的繁榮也產生了一定的影響，尤其對音樂表情

力量的加強具有重要意義。音樂逐漸成為一種聲音語言，並且採用詩化的形式表現個人的情感體驗。如孟德爾頌的《無言歌》、《仲夏夜之夢》、《芬格爾山洞》、《平靜的大海和幸福的航海》，以及舒曼的鋼琴曲《大衛同盟舞曲》、《克萊斯勒偶記》、《狂歡節》、《童年情景》等等都是傳世的經典之作。人們認為，詩歌思想可以激發音樂創作的靈感，舒曼的作品就明顯地體現了音樂與詩歌之間的內在關係。德國的浪漫主義藝術家對白遼士音樂的自然主義以及李斯特音樂的形式變化沒有什麼興趣，他們比較喜歡內容親切、思想純樸的室內樂，藝術歌曲以及合唱歌曲。他們的音樂中充滿著溫柔愉悅的幻想，管弦樂隊作品甚至也努力表現一種清淡柔美的色彩。可以說，德國浪漫主義的音樂創作具有一種獨特的內省傾向。

當然，音樂的創作風格也因人而異。孟德爾頌的音樂作品結構明晰，嚴謹對稱，具有古典主義的遺風。相反，舒曼的音樂形勢變化無常，具有一種怪誕的神秘主義色彩。孟德爾頌和舒曼的音樂風格與他們的生活經歷完全一致。身為作曲家、鋼琴家和現代樂隊指揮奠基者的孟德爾頌一直春風得意，聲名顯赫，逝世時也正值創作的高峰時期。然而，舒曼的成就生前卻一直沒有得到充分的肯定，最後精神失常，鬱鬱而終。我們發現，德國早期浪漫主義的四位傑出代表——韋伯、舒伯特、孟德

爾頌和舒曼都英年早逝，或至少創作的高峰時期結束甚早。這是一種非常奇怪的巧合，或許與他們的音樂創作風格也不無關係。他們僅僅度過了人生的春天，剛剛成年即不幸夭折。舒曼顯然壽命較長，但是後期由於精神失常，創作靈感也迅速衰竭。

德國浪漫主義歌劇大師也同樣如此，他們的主要作品也都完成於前半生。一七八四年出生的施波爾作為一位小提琴家可以代表德國浪漫主義演奏藝術的最高成就。但是，施波爾創作的交響曲、小提琴協奏曲以及歌劇和清唱劇也具有深遠的影響。其中，歌劇作品《浮士德》和《耶松達》為德國民族歌劇的發展作出了突出的貢獻。另外，作為一名樂隊指揮，施波爾也和孟德爾頌一樣積極參與音樂演出的組織工作。一七九五年出生的瑪施奈爾，年輕時就積極從事音樂的創作與指揮，並於四十歲前完成了歌劇作品《吸血鬼》、《神殿騎士與猶太女》和《漢斯·海靈》。瑪施奈爾和韋伯比較相似，他們音樂作品的風格與形式都具有共同的特徵，而且都追求一種奇幻效果。然而，瑪施奈爾雖然創造了新的和聲形式與色彩組合，但是卻過分強調音樂的奇幻因素，因此具有一種神秘主義的色彩。相反，施波爾的音樂則具有一種旋律優美的抒情特徵，但是缺少民間特色，音樂的節奏變化也沒有民間音樂那麼純樸自然。《耶松達》一劇使用了半音音階，色彩的處理也比較特別，體現了一種

濃郁的異國情調。

　　義大利與法國民族歌劇的發展和德國也不相上下。我們曾經指出，義大利喜歌劇具有一種獨一無二的民族特徵，與德國的藝術歌曲以及《自由射手》式的浪漫主義歌劇一樣無法模仿。特定的民族心理決定了民族音樂的表現形式，因此它們的影響範圍也比較有限。除非能夠聽到義大利人使用義大利與演唱，否則我們永遠無法真正體會喜歌劇的藝術魅力。十八世紀下半葉，義大利喜歌劇逐漸登上了世界戲劇的舞台。一八一六年，羅西尼的《塞爾維亞理髮師》首演成功，標誌著義大利喜歌劇的發展到達了鼎盛時期。羅西尼十六歲開始作曲，《塞》劇首演時年僅二十四歲，三十七歲完成《威廉‧退爾》後便停止了歌劇創作。其後將近四十年間，羅西尼只創作了一些鋼琴小品和宗教音樂作品，其中比較著名的就是《聖母悼歌》。我們可以發現，羅西尼和德國許多浪漫主義大師一樣，將近四十歲時創作靈感也逐漸枯竭。

　　同一時期，以旋律精美著稱的貝里尼也不幸夭亡，年僅三十四歲。多尼采蒂則與舒曼一樣在年近四十時精神失常。羅西尼、貝里尼和多尼采蒂對十九世紀早期義大利歌劇的傳續繁榮，包括正歌劇和喜歌劇，具有突出的貢獻。德國傑出的歌劇大師格魯克和莫札特的歌劇雖然也具有義大利風格，但是缺少一種真正的義大利民族特

色。莫札特的歌劇在義大利甚至經常遭到冷落。無論悲傷還是喜悅，義大利人都喜歡透過歌唱表露自己的情感，戲劇的表現形式也完全遵循歌曲演唱的規律。因此，羅西尼、貝里尼和多尼采蒂的歌劇與十八世紀歌劇的形式大同小異，僅僅添加了器樂伴奏的效果。歌劇演出中，演唱的主體地位一直保持到十九世紀中期的威爾第時代。威爾第吸收了前三位作曲家的優點，並且突破了傳統的美聲唱法，開始賦予人聲一種抒發個人情感的自然特徵。

法國喜歌劇與大歌劇的區別和義大利喜歌劇與正歌劇的區別比較相似。法國喜歌劇主要表現普通民眾的思想，而大歌劇則主要表現氣勢恢宏的戲劇場面。因此法國藝術的民族特徵在喜歌劇中表現得也非常充分。阿道夫‧亞當、奧柏、梅于爾、布瓦爾迪厄和其他許許多多歌劇大師的作品中都體現著鮮明的法國特色。早在十八世紀，蒙西尼、菲利多和格雷特里等人的歌劇創作也已經逐漸具有浪漫主義的風格。源於抒情和韻律詩節的法國喜歌劇和德國歌唱劇一樣代表著典型的民族風格。

大歌劇則具有一種舖張浮華的特點，因此其內容與選材都沒有刻意追求民族風格。許多大歌劇的作者甚至不是法國人，如德國的格魯克、義大利的凱魯比尼、史蓬蒂尼以及羅西尼等等。法國的梅于爾、阿萊維和艾羅爾等人創作喜歌劇的同時也

進行大歌劇的創作。但是，他們的成就遠遠不及德國的雅各布·梅耶貝爾（又名賈科莫·梅耶貝爾）。梅耶貝爾的歌劇《惡魔羅勃》、《胡格諾教徒》、《先知》和《非洲女郎》具有一種獨特的音樂效果，要求歌劇演員必須熟悉器樂演奏，而且擅長舞台表演。梅耶貝爾精通配器理論，善於運用音樂表現舞台效果。管弦樂隊的處理證明梅耶貝爾在器樂創作技巧方面的才華與白遼士不相上下。另外，梅耶貝爾的作品旋律也精美絕倫，具有一種義大利式的風格，天才的梅耶貝爾直覺準確，品味高雅，音樂技巧的適用嫻熟自然，堪稱最偉大的作曲家和演奏家之一，完全可與帕格尼尼、李斯特和白遼士等人齊名。才華橫溢的梅耶貝爾征服了巴黎，也征服了世界，其影響力直到華格納出現後才逐漸減弱。華格納推動了十九世紀歌劇藝術的變革，並且也夢想著實現梅耶貝爾式的輝煌。

第十八章
華格納、威爾第和比才

德國的華格納、義大利的威爾第、法國的比才是十九世紀浪漫主義音樂的大師。他們的作品凝聚著豐富的人生體驗，並且努力汲取世界各國音樂創作的精華，推動了民族歌劇的繁榮和發展。

浪漫主義藝術本質上具有一種戲劇特徵。它否定了個人生活的人性價值，並且以作為十九世紀下半葉的音樂領袖之一。

如果我們能夠從歷史的視角來評價音樂的發展，那麼比才與華格納和威爾第一樣可齊名的浪漫主義大師。我們承認，比才音樂作品的質量與價值的確稍遜一籌，但是因為《卡門》一劇具有鮮明的民族特徵，而成為十九世紀下半葉與華格納和威爾第如德國的華格納、義大利的威爾第主要都進行歌劇或者樂劇的創作。法國的比才也努力挖掘其中的戲劇因素作為藝術表現的主題。因此，浪漫主義音樂的代表人物，

音樂的浪漫主義運動就是轉調手法和音色變化迅速發展，和聲結構逐漸崩潰的過程。轉調和音色都屬於力度變化的範疇，因此我們可以簡單地說，浪漫主義音樂風格的發展即是力度變化日益豐富，音樂結構全面調整的過程。音樂形式的作用則主要在於密切聲音效果與音樂表情的關係，並增強力度變化的美感。浪漫主義認為，調性的活動代表著情感的變化，音樂的感情內涵於是逐漸由貝多芬時代抽象的普遍思想轉變成為具體的主觀感受。李斯特和白遼士的標題音樂，舒伯特、孟德爾頌和舒曼的抒情曲調，演奏藝術的靈感迸發以及浪漫主義歌劇的題材和結構都體現著一種主觀色彩。浪漫主義認為音樂也是一種語言，而且能夠準確地表現心理活動和聲

188

調變化。和任何語言一樣，音樂語言存在的真正目的在於傳達某種信息。浪漫主義音樂於是逐漸成為表現音樂以外的思想與情感的手段，並且相應地發展了音樂創作的形式原則。

因此，音樂的創作和演奏必須調動一切可能的手段實現情感表現的目的，如詩歌思想、標題內容以及器樂演奏的自我描述等等。表現的方法越多，音樂的成就越高。戲劇形式因為具有更為強烈的表情效果，所以逐漸受到了激情澎湃的浪漫主義大師們的喜愛。戲劇中，豐富的想像、感情的宣洩、詩歌的思想以及標題的內容融成一體，音樂與情感相互影響，相互補充。華格納和威爾第就是浪漫主義典型的代表人物。我們曾經說過，早期的浪漫主義大師都英年早逝或者主要作品皆寫於青年時期，比才也同樣如此。但是，華格納和威爾第卻恰恰相反，他們意志堅強，健康長壽。華格納終年七十歲，威爾第八十七歲，而且他們的重要作品都成於四十歲以後。

概括地說，華格納的戲劇創作強調器樂伴奏的效果，具有德意志的民族特色；威爾第強調人聲演唱的地位，具有義大利的民族特色；法國的比才則強調語言節奏的作用，具有法蘭西的民族特色。另外，我們可以發現，華格納、威爾第和比才的

戲劇創作也體現了風格各異的個性特徵。華格納完成《羅恩格林》後，音樂創作逐漸突破傳統歌劇形式，並把《特里斯坦與伊索爾德》稱作「戲劇」，《尼伯龍根的指環》和《帕西發爾》分別稱作「節日劇」和「神聖的舞臺節日劇」（《紐倫堡的名歌手》以及其他幾部沒有特別分類）。華格納雖然一直強烈反對「樂劇」的說法，但是自己也沒有想出什麼更加確切的名稱。華格納曾經使用「有形音樂」一詞解釋了自己的戲劇創作。「有形音樂」的說法雖然比較生硬，而且似乎與歌劇風馬牛不相及，但是卻全面準確地概括了華格納音樂創作的準則，並且說明了華格納兩種基本的音樂思想：（一）一切音樂活動，包括轉調、旋律和節奏，都是樂音的「表演」，或曰「樂音的戲劇」；（二）戲劇的情節是樂音活動的有形形式，舞台表演可以形象地表現音樂的內涵。簡單地說，樂音即是演員，和聲即是表演。或者換句話說，歌手象徵著樂音，表演代表著和聲，音樂是情節的載體，音樂的力度對比決定戲劇的表情效果。音樂與戲劇，或者更確切地說，和聲與情節雖然表現形式迥異，但是本質完全一致。因此，戲劇創作的關鍵不在於情節，也不在於音樂，而在於情節和音樂共同創造的表情效果。

華格納的創作中，音樂形式與戲劇思想實現了絕對的統合。從戲劇《飛行的荷

蘭人》到《帕西發爾》，作品的情節都一直貫穿著一種「拯救」的思想，儘管故事內容與敘述角度存在一定的差異。我們知道，和聲音樂一律沿著特定的步驟進行：首先，基本的和聲形式出現；然後，力度的變化開始破壞和聲的平衡；最後，打亂的音樂又恢復基本的和聲的平衡狀態，即和聲的「收束」。如果把和聲進行的過程看作一種戲劇情節，那麼和聲的收束就是一種「解決」或者「拯救」。因此，華格納戲劇作品中的拯救思想與和聲音樂中的收束理論不謀而合。華格納熟知和聲音樂的技巧，而且熱衷於和聲音樂的創作。和聲音樂進行完畢必須收束，因此華格納的歌劇作品也必須以「拯救」作為主題。

「樂音的戲劇」，即戲劇情節決定和聲活動的思想對於音樂具體細節的處理也完全適用。華格納以及所有浪漫主義大師的音樂創作都具有「樂音的戲劇」這一特點。浪漫主義歌劇，甚至全部浪漫主義音樂都表現了一種「拯救」的思想。浪漫主義音樂屬於和聲音樂，進行完畢必須收束，所以具有努力進行「解決」或「拯救」的傾向。華格納與前人的區別就在於能夠牢牢地把握情節與和聲之間的關係，並且準確地將其表現出來。華格納的探索指明了和聲音樂繼續發展的方向。華格納希望管弦樂隊能夠充分地表現和聲的活動並將其轉化成為千變萬化的戲劇效果，因此對

於管弦樂隊的發展非常重視。華格納繼承了李斯特的傳統，在旋律與和聲中頻繁地使用半音音階，並效仿白遼士和梅耶貝爾努力加強和聲的色彩效果，將旋律僅僅作為和聲的表面線。華格納在樂隊配器方面受到了演奏藝術的啟迪，舒伯特、孟德爾頌和舒曼音樂的抒情效果對其音樂創作也產生了一定的影響。華格納善於博采眾長，融會貫通。德、法、義等國的歌劇作品，梅耶貝爾、貝里尼、多尼采蒂、韋伯、孟德爾頌、舒曼、瑪施奈爾和奧柏的音樂思想都豐富了華格納的創作。顯然華格納與舒曼、孟德爾頌以及義大利作曲家的音樂觀點存在分歧，甚至曾經尖銳地批評了梅耶貝爾的法國大歌劇，但其批評也僅僅代表著一種對於身邊事物的反叛精神。

華格納深受前人的影響並不意味著其音樂創作必須完全依賴他們。華格納吸收借鑑了過去的音樂傳統，所以才能夠超越韋伯代表的浪漫主義風格而成為樂劇大師。華格納的音樂充分體現了人們理解樂音方式的變化。樂音的「視覺」效果逐漸受到重視，音樂也因此成為樂音相互作用以表現感情戲劇變化的一門藝術。人們對於音樂的理解逐漸超越音樂的標題，直觀的舞台畫面開始成為演繹音樂作品的手段。華格納主要透過管弦樂隊的和聲進行實現表情達意的目的。相反，威爾第則積極調動人聲的潛質，表現各種各樣的和聲色彩，並創造了一種抒情色彩。人們通常

認為，威爾第與華格納分屬兩種對比鮮明的創作類型。我們承認，他們的音樂作品的確具有顯著的民族差異。然而，他們的藝術思想卻完全一致，只是由於民族文化的影響，具體的表達方式形成了一定的區別。正如華格納經常採用德國民間音樂的形式一樣，威爾第也喜歡借鑑義大利民間音樂的曲調。但是，威爾第的歌劇創作中民間音樂的因素僅僅作為音樂的基礎和核心。威爾第也善於吸收其他藝術風格的精華，並且融會貫通形成自己獨特的音樂形式。華格納和威爾第都深受法國歌劇的影響，他們作品中表現的個性風格主要得益於梅耶貝爾的啟迪。和華格納一樣，威爾第也積極探索和聲語言的創新，轉調和音色的發展對其音樂風格的形成具有重要影響。但是，華格納主要透過樂隊表現音樂的戲劇效果，並發展了獨特的主導主題技法。相反，深受義大利歌唱傳統薰陶的威爾第則主要採用人聲表現音樂的戲劇效果，而且人聲的處理完全服從轉調的需要。於是，威爾第的歌劇逐漸突破羅西尼和貝里尼歌劇中的美聲唱法。由於人聲演唱完全服從音樂的和聲進行，所以威爾第的歌劇可以直接地表達人類自然強烈的情感。威爾第代表著義大利情感音樂的開始，其音樂作品感情熾熱奔放，旋律逼真悅耳，具有現實主義的色彩，並與美聲唱法形成了鮮明的對比。其實，威爾第寫實風格的音樂與華格納的交響戲劇產生的根源完全一

致。

然而，華格納和威爾第音樂創作風格的形成皆非一蹴而就。威爾第在音樂理論方面的成就比華格納稍遜一籌，但其真正的原因與他們音樂的本質沒有任何關係，而在於音樂材料的差異和研究方法的區別。華格納採用器樂和聲為音樂創作的材料，其複雜多變的特點使音樂理論的形成成為可能。相反，威爾第採用人聲作為音樂創作的材料，因此必須透過實踐慢慢摸索音樂創作的理論。華格納最初的歌劇創作完全模仿韋伯和施瑪奈爾（如歌劇《仙女》），威爾第則主要模仿多尼采蒂。後來，兩人一直並行發展，直到梅耶貝爾出現後，他們的風格才逐漸靠攏。威爾第一生創作了將近三十部歌劇，其中部分作品曾經遭到了不公正的冷遇，但是許多作品則注定難逃失敗的命運，甚至作品的名稱也漸漸被人遺忘。威爾第的歌劇主要表現嚴肅的悲劇主題，然而將近八十歲時卻創作了唯一一部喜劇《法爾斯塔夫》。威爾第的《法爾斯塔夫》顯然無法與其悲劇作品《奧塞羅》以及羅西尼的《塞爾維亞理髮師》引起的轟動效應相提並論，但卻是整個歌劇藝術中最歡快、最出色的作品之一，一部臻於登峰造極境地的傑作。飽嚐人情冷暖的威爾第以出世的態度靜觀世間萬象，並運用喜劇的音樂語言淋漓盡致地表現了人們的欲望和情感。

十九世紀末，人們一般認為威爾第的音樂成就和華格納有著明顯的差距。然而，現在人們的評價卻恰恰相反。人們逐漸厭倦華格納音樂中器樂語言複雜的象徵意義，並開始欣賞威爾第作品中旋律的悠長精美。其實，兩種觀點都存有偏差。華格納與威爾第的音樂成就不相上下，他們對於十九世紀下半葉的音樂發展具有同樣深遠的影響。他們積極推動了民族歌劇的發展和繁榮，並且努力汲取世界各國音樂創作的精華。他們的音樂也凝聚著豐富的人生體驗，如高高聳立的豐碑，體現了典型的浪漫主義精神。他們甚至被奉作民族的英雄，並成為十九世紀下半葉兩國人民的代表，與強調音樂必須超越國界的十八世紀大師們形成了鮮明的對比。

四十年前，人們曾經認為比才與華格納的音樂也存在明顯的差別。尼采一直強烈反對華格納的音樂，並將比才的歌劇《卡門》作為正面的例子進行了高度的評價。其實，比才與華格納的音樂創作也具有一致的特點，甚至比威爾第與華格納相似的地方更多。尼采特別喜歡法國和拉丁風格，尤其欣賞法國音樂歡快流暢的特點，所以認為《卡門》比華格納的歌劇優秀。事實上，比才、威爾第以及華格納的歌劇創作都遵循著相同的原則，都著力表現獨特的民族風格。比才代表著法蘭西風格，威爾第代表著義大利風格，華格納則代表著德意志風格。

十九世紀上半葉，法國的喜歌劇集中體現了法國民族歌劇的特點。喜歌劇與莊嚴肅穆的大歌劇形成了鮮明的對比，而且具有抒情色彩——其主題並沒有喜劇成分。法國喜歌劇源於抒情和韻律詩節，因此語言的節奏扮演著重要的角色。法國歌劇非常強調戲劇劇因素，整個歌劇結構的編排也完全服從增強戲劇劇效果的需要。比才的《卡門》淋漓盡致地體現了法國音樂追求的精確形式和抒情技巧。其中，歌唱、表演和樂隊三位一體，集中表現戲劇的舞台效果。比才音樂的主題發展借鑑了華格納式的心理刻劃，即旋律完全服從於情感表達的需要。另外，與威爾第和華格納一樣，比才的歌劇也具有典型的浪漫主義精神，其音樂的配器色彩鮮明，劇情與音樂也非常強調感情的因素。比才天才地運用了心理刻劃以及現實主義、浪漫主義的表現手法，創造了優美流暢的音樂形式，同時也實現了抒發情感的目的。比才的音樂風格深受法語的影響，因此具有一種獨特的節奏魅力，和威爾第音樂旋律的感情色彩以及華格納的交響和聲形成了鮮明的對照。

比才的《卡門》代表著一種區別於德、義風格的又一歌劇形式，其結構更加接近威爾第的歌劇。同一時期，代表俄羅斯民族風格的歌劇作品《鮑里斯·戈杜諾夫》（穆索爾斯基創作）也值得一提。至此，民族音樂的發展已經到達鼎盛時期，並開

始重新分化組合。比才和威爾第時代結束後，法義兩國掀起了真實主義運動，德國則出現了後浪漫主義樂劇，音樂會樂曲也因此逐漸引起了人們的重視。

第十九章
後浪漫主義

每一位浪漫主義藝術家的內心深處都充溢著一種無法實現的宗教渴望，導致他們在個性表現的道路上越走越遠。浪漫主義後期，浪漫主義思想逐漸淡化，可以演唱的歌劇又重新崛起。

由於和聲音樂必須透過收束進行解決，因此浪漫主義音樂本質上都具有一種表現「拯救」主題的特徵。同樣的道理，浪漫主義以前的和聲音樂在某種程度上也貫穿著一種「拯救」的思想。但是，前期和聲音樂的延留強度，即和聲收束的方式與浪漫主義音樂有著一定的差異。巴哈和韓德爾時期，由於低聲部主導和聲的進行，所以和聲收束的主要目的在於鞏固和聲的平衡。維也納樂派代表的古典主義時期，由於旋律逐漸成為音樂的主導，而且導音具有上行解決的趨勢，因此和聲的收束逐漸成為強勁的力度發展，即力度突然爆發，形成高潮。但是浪漫主義音樂中，和聲的低聲部和旋律已經喪失原先的主導地位，內聲部漸漸成為和聲活動的中心。而且，隨著和聲的由內向外擴展，轉調手法也迅速發展，對於不協和音的強調導致和聲收束成為一種最高的解決，浪漫主義音樂也因此具有典型的「拯救」思想和本質的戲劇特徵。浪漫主義音樂的重要作品基本上都採用了戲劇的形式。

戲劇與音樂會樂曲一直相互影響，甚至無法明確地分清先後主次。但是毫無疑問，浪漫主義的音樂會樂曲中也具有一定的戲劇因素。因此，歌劇作品與標題音樂具有一種相同的淵源，華格納、白遼士、李斯特以及德國早期浪漫主義大師的音樂創作本質上也完全一致。浪漫主義音樂具有強烈的表情效果，並且存在對立的兩派。

一派強調表情的廣度，即經由具體詳細的描繪直接表現情節和感情，其典型的代表就是白遼士、李斯特、華格納以及隨後出現的所謂新德國樂派。另一派強調表情的深度，並且認為直接的演繹流於表面，戲劇和標題的思想應該伴隨音樂而存在，不應該完全左右音樂的發展。其代表人物包括德國的早期浪漫主義大師以及後來具有重要影響的布拉姆斯。華格納的音樂創作繼承了早期歌劇大師的傳統，而年輕二十歲的布拉姆斯則繼承了舒伯特、孟德爾頌和舒曼的風格。同一時期，擅長德國藝術歌曲創作的胡戈·沃爾夫以及創作大型交響樂的安東·布魯克納也逐漸嶄露頭角。

沃爾夫和布魯克納都深受華格納的影響，他們的思想也與布拉姆斯完全對立。

華格納派與布拉姆斯派之間的紛爭似乎無法理喻，但是我們也必須予以注意。雙方都聲稱己方的作品代表著真正的音樂，並且指責對方的作品代表著虛假的音樂，而且報界的評論也存在類似的分歧。儘管我們現在覺得真與假的辯論似乎毫無意義，然而我們也必須承認兩派之間的確存在著某種差異。顯然華格納和布拉姆斯的創作都具有浪漫主義音樂的感情色彩，但是他們表現感情的手法卻完全相反，前者強調表情的廣度，後者則強調感情的深度。華格納與布拉姆斯創作手法的差異和韓德爾與巴哈的區別非常相似，而且在音樂形式的選擇上也有所反映。華格納希望

直接具體地表現感情的活動，因此與韓德爾一樣醉心於戲劇創作；布拉姆斯則喜歡表現抽象的情感，因此和巴哈一樣傾向於選擇器樂形式。布拉姆斯一生創作了各式各樣的器樂作品，雖然部分作品也採用人聲伴唱，但是一直沒有涉足歌劇領域。另外，和華格納一樣，布拉姆斯也擁有強健的體魄和旺盛的精力，而且遠遠超過早期的浪漫主義大師。布拉姆斯享年六十四歲，屬於大器晚成型，其主要作品都寫於後半生。我們可以發現，布拉姆斯的生活經歷對其藝術創作風格的形成產生了重要影響。

布拉姆斯創作了各式各樣的器樂作品，尤其在室內樂創作方面取得了突出的成就。布拉姆斯的作品雖然沒有明確規定必須在室內進行演奏，但是音樂的結構都具有典型的室內樂風格。我們知道，浪漫主義風格的基本特徵就是和聲活動由內向外逐漸擴展，而且轉調手法和音色變化豐富多彩。布拉姆斯主要透過表情的深度表現和聲的進行，並且拋棄了一切形式上的恢宏莊麗，與採用視覺形象或音樂標題的白遼士、李斯特和華格納形成了鮮明的對比。表現感情的細微變化於是逐漸成爲音樂創作的重點，室內樂以及其他器樂形式也因此受到了人們的歡迎。布拉姆斯的音樂中，樂句連貫緊湊，主題、和聲與節奏交叉滲透，聲部與聲部也巧妙地交織在一起。

然而，人們卻一度批評其音樂作品深奧複雜，華而不實。布拉姆斯的音樂的確有著結構和表情晦澀艱深的問題，並且因此曾經遭到冷落。但是理解的困難一旦得到解決，人們的興趣便迅速增加，並將布拉姆斯音樂中美輪美奐的情感表現視為一種藝術的真實。

布拉姆斯繼承了舒伯特、孟德爾頌和舒曼的傳統，並且成為十九世紀下半葉器樂創作的代表人物。布拉姆斯具有一種天生的穩健和成熟，因此能夠把早期浪漫主義的活力和朝氣轉變成為後期浪漫主義的嚴肅和憂鬱。其音樂創作打破了傳統和聲的嚴密結構，具有前古典樂派的創作風格，尤其與巴哈的音樂比較相似。同時，布拉姆斯也汲取了浪漫主義的靈感，並且領導了和聲進一步發展的方向。音樂作品中純和聲風格的轉調手法和音色變化逐漸減少，獨立的聲部進行再次出現，因此布拉姆斯的音樂具有浪漫主義與前古典主義的雙重特色，並指明了現代音樂的發展趨勢。

現在，人們通常把布拉姆斯與布魯克納進行比較，並且根據自己的喜好認為其中一人可以接替貝多芬的樂壇霸主地位。稀世奇才貝多芬對十九世紀的音樂發展產生了重要的影響，而且也是華格納、布拉姆斯、李斯特，舒曼、布魯克納、孟德爾頌和白遼士等人崇拜的偶像。但是，他們與貝多芬都沒有密切的來往，甚至韋伯和

舒伯特也同樣如此。舒伯特時代結束後，布拉姆斯和布魯克納便迅速崛起。如果說布拉姆斯的創作靈感源自前古典主義大師以及孟德爾頌和舒曼，那麼布魯克納則繼承了華格納的傳統，並將其轉調手法和音色變化改頭換面，用於自己的交響曲中。

布魯克納透過具有風琴演奏特色和浪漫主義戲劇效果的管弦樂隊充分發揮自己的想像，創作了大量的交響樂作品以及具有宗教音樂風格，反映人類共性的宗教作品。

布魯克納善於運用浪漫主義的主觀要素表現質樸無華的情感和虔誠的宗教信仰。因此，其音樂作品具有一種靜謐平和的風格。布魯克納非常強調音樂的表情廣度，因此選擇了輝煌華麗的交響曲式，和強調表情深度並進行室內樂創作的布拉姆斯形成了強烈的反差。另外，布魯克納也無法接受浪漫主義的文化心理，並且因此形成了與布拉姆斯完全相反的音樂風格。布魯克納思想純樸，是第一位回歸客觀普遍之創作主題的浪漫主義大師。其音樂作品具有一種靜謐純淨的宗教色彩。其實，浪漫主義藝術家普遍懷有一種宗教的渴望。他們完全主觀地理解生活和藝術，因此逐漸遠離宗教。但是同時，他們也更加嚮往宗教。早期的浪漫主義文學中就曾經湧現了大批具有宗教色彩的篇章。浪漫主義音樂大師華格納、布魯克納以及布拉姆斯的作品中也反覆出現宗教的主題。浪漫主義音樂中的宗教具有一種神秘主義的色

彩，或者主要表現招魂和鬼神的內容。李斯特的作品中體現得尤其明顯，其音樂的宗教風格與布魯克納完全相反。

和布魯克納一樣，李斯特也是一名虔誠的天主教徒，但其宗教信仰遠非布魯克納那樣單純。李斯特信仰宗教的同時又懷疑宗教教義，並因此感到痛苦。而且，他的宗教信仰具有一定的世俗傾向。交響曲《浮士德》、《但丁》，彌撒曲《大教堂》，清唱劇《耶穌基督》、《聖伊麗莎白軼事》以及其他許許多多的小型作品都體現了李斯特宗教信仰方面的矛盾。與孟德爾頌，施波爾和華格納一樣，李斯特也積極參與音樂演出的組織工作，並且認為藝術家在某種程度上應該成為一位人神交流的信使或是超越藝術鑑賞與創作的領袖。李斯特的音樂思想因此也集中體現了一種奉獻的精神，和華格納的鬥爭意識、布魯克納的宗教崇拜以及布拉姆斯的超凡脫俗交相輝映。個性表現到達極限的時候，表現人類共性的願望就會再次產生。事實上，每一位浪漫主義藝術家的內心深處都充溢著一種無法實現的宗教渴望，並導致他們在個性表現的道路上越走越遠。浪漫主義藝術也因此具有一種強烈的悲觀主義色彩。

華格納、李斯特、布拉姆斯和布魯克納時代結束後，後浪漫主義也宣告壽終正寢。於是，音樂再次出現分化的趨勢。

歌劇領域的分化尤其突出，抵制華格納歌劇

的民族樂派也紛紛湧現。風靡世界的華格納歌劇風格嚴重脅著浪漫主義音樂強調的民族特徵。拉丁語國家無法接受具有器樂風格的華格納式的歌劇，法、義兩國的抵制尤其強烈。

在《卡門》一劇的影響下，義大利逐漸出現一種具有現實主義風格的歌劇形式，即真實主義歌劇。現實主義音樂於是完全成爲一種具體生活的表現。歌劇創作領域對於簡潔之風的追求甚至也影響了歌劇的結構，獨幕歌劇開始漸漸普及。其中，馬斯卡尼的《鄉村騎士》以及萊翁卡瓦洛的《丑角》比較成功，並與華格納思想艱深、表情複雜的歌劇風格形成了鮮明的對比。但是，威爾第之後義大利最著名的歌劇大師還是普契尼。普契尼建立了小型獨幕歌劇的創作程式，並將三部獨幕歌劇聯成一部。他的歌劇作品旋律精美，懸念迭起，音樂和情節都具有一種完美的舞台效果。

法國的德彪西和普契尼比較相似，但是藝術修養似乎更勝一籌。德彪西的歌劇創作顯然深受穆索爾斯基的啓迪。穆索爾斯基的《鮑里斯·戈在諾夫》透過質樸無華的旋律與節奏以及簡潔的表現方式，宣揚了一種全新的美學觀念，並深刻地影響了德彪西的音樂創作。德彪西天生具有一種駕馭音樂形式的才能（主要因爲法語節奏的影響），而且其歌劇創作中也借鑑了華格納的部分思想。一八九二—一九○二

年，德彪西創作了一部典型的浪漫主義法國歌劇——《佩利亞斯與梅麗桑德》。《佩》劇的和聲配器細膩朦朧，心理刻劃也具有一種神秘主義的色彩，它標誌著法國歌劇逐漸擺脫華格納式的輝煌華麗，開始回歸自己獨特的抒情風格。在穆索爾斯基的影響下，經過古諾，托馬斯和德彪西的發展，法國歌劇逐漸復興，並且形成了一種具有印象主義風格的音樂形式。

我們發現，抵制德國歌劇影響的同時，法，義兩國的民族歌劇再次出現蓬勃發展的勢頭。同一時期，俄羅斯的民族音樂逐漸崛起，並開始影響西歐文化；波西米亞人斯美塔那的民間歌劇和器樂作品也漸臻成熟，並開創了捷克民族音樂的先河；巴爾幹半島以及美洲的民族音樂也迅速發展。德國境內，後期浪漫主義仍然完全控制著樂壇，但是已經分立門派。布拉姆斯因為無門無派且聲名顯赫，所以互相對立的派別都堅持將其劃歸自己一方。然而，真正的藝術創作天才絕對不會長期遵從某一流派的美學要求，年輕的藝術家們於是逐漸相互靠攏，門戶界限也因此漸漸模糊。

華格納和布拉姆斯的追隨者們甚至在法、義兩國的音樂中尋找創作的靈感。他們的音樂創作都具有一個共同的特徵，即和聲活動繼續由內向外擴展，而且由於半

音音階的頻繁使用，轉調手法的發展逐漸到達極限，和聲語言於是主要著眼於表現色彩的變化。華格納和李斯特時代結束後，新德國樂派的音樂天才理查德‧史特勞斯逐漸嶄露頭角，並對音樂發展產生了深遠的影響。史特勞斯和早期浪漫主義大師一樣擅長器樂演奏，並將後期浪漫主義強調的主觀情緒透過高超的演奏技巧表現得淋漓盡致。史特勞斯的浪漫主義音樂中，古典主義色彩逐漸增強，尤其與莫札特的風格比較相似。然而，其音樂創作的思想並沒有發生根本的轉變。

史特勞斯的音樂創作繼承了李斯特和華格納的傳統，雷格爾的音樂創作則受到了布拉姆斯的啓迪。然而，和史特勞斯簡潔明澈，行雲流水般的音樂風格相比，雷格爾顯然望塵莫及，其音樂作品雖然種類繁多，但是往往參差突兀，戛然終止。除史特勞斯和雷格爾之外，另一位著名的作曲家馬勒則深受新德國樂派的影響，而且繼承了布魯克納的傳統，並一躍成爲浪漫主義末期交響音樂的代表人物。馬勒的音樂綜合了從舒伯特到李斯特、布魯克納等等前輩的風格，但是超越了布魯克納式的宗教虔誠，並主要表現一種世界一統的兄弟情誼。

史特勞斯、雷格爾和馬勒的音樂中，浪漫主義思想已經逐漸淡化，古典主義以及前古典主義的音樂傳統漸漸復甦。然而，亨佩爾丁克之後的普菲茨納卻成功地把

華格納的後浪漫主義與舒曼的前浪漫主義揉合成為一體，浪漫主義的主觀色彩也因此再次風行。另外，施雷克爾以及達爾伯特的音樂作品中，德國浪漫主義與法、義歌劇風格相互融合的傾向也非常明顯。交響音樂雖然保留著原有的結構，但是已經逐漸受到歌曲中旋律表情的影響。和聲時代強調器樂效果的德國歌劇則漸漸回歸舞台歌唱劇的藝術風格。轉調手法徹底融入了千變萬化的旋律之中，戲劇情節也完全服從於音樂的需要，人聲演唱再次成為主要的因素。過分強調主觀色彩的浪漫主義歌劇於是逐漸土崩瓦解，前古典主義時期的音樂劇，即可以演唱的歌劇又漸漸重新崛起。

第二十章
現代音樂的發展趨勢

音樂的發展具有一種波狀前進的特點。波峰代表著發展的高潮，但也預示著衰敗。波谷代表著發展的低潮，但也預示著崛起。音樂發展的每一階段，破與立同時存在，因此發展與衰敗事實上具有等同的價值。

在上一章中，我們概略地介紹了當代音樂發展的基本狀況以及主要的代表人物，但並沒有深入地分析沃爾夫、史特勞斯、雷格爾、馬勒、普菲茨納和施雷克爾的音樂創作情況。其實，我們一直在努力避免具體地評價某一位作曲家，因為本書的目的在於整體地研究音樂的歷史。我們前面使用大量的篇幅逐一介紹十八世紀的音樂大師也完全因為其中的每一位都可以代表某一時期的音樂風格。布拉姆斯曾經精闢地評價了十八世紀的音樂大師，並且說「他們是神，我們是人。」他們的生活代表著自己，更代表著整個人類。他們具有無限的創作潛力，構成了人類文化歷史中的奇特景觀，十八世紀也因此成了一個偉大的時代。

然而，我們現在永遠也無法再現十八世紀的輝煌，雖然我們可以模仿十八世紀音樂家們的創作手法，但是卻無法重建相應的創作環境。比如說，我們可以拆開一把史特拉迪瓦里小提琴，並根據其結構比例進行仿造。但是，無論製作技巧如何高超，我們也僅僅能夠製成一件史特拉迪瓦里小提琴的複製品。音樂的歷史無法倒退，我們必須一直向前，而且也必須正確地理解時代的發展和音樂的變革，充分利用時代賦予的條件進行藝術創作。我們必須接受歷史的安排，並且努力豐富時代的內容。

歷史的發展沒有停頓，音樂過去一直存在，現在仍然存在，並將繼續存在。音樂形

式的一切變化都是創作要素相互作用，分化組合的結果。

我們無意羅列歷史事實，我們僅僅希望說明音樂形式演變的過程，並且糾正認為音樂形式的變化就是絕對進步的錯誤觀點。縱觀音樂的歷史，我們發現音樂的發展具有一種波狀前進的特點。波峰代表著發展的高潮，但是也預示著衰敗；波谷代表著發展的低潮，但是也預示著崛起。因此，我們公認的鼎盛時期往往已經隱伏著衰敗的危機，而低潮時期通常正在孕育著新生的力量。雖然我們無法準確地預測發展或者衰敗的趨勢，但是經驗告訴我們，音樂發展的每一階段，破與立同時存在，因此發展與衰敗事實上具有等同的價值。第一章中我們曾經反覆強調，音樂的表現形式雖然發生著日新月異的變化，但是促成變化的基本要素古往今來都完全一致。

我們研究的方法以及得出的結論也一直體現著一種相同的思想。

現在，我們主要分析一下當代音樂形式的變化和發展。研究當代音樂雖然比較方便，但是也非常困難，因為我們的研究難免存在一些疏漏，甚至也無法確定究竟哪一位作曲家具有留芳百世的潛質。我們現在非常欣賞的東西其實可能毫無價值，音樂的真正內涵我們也可能並沒有發現。而且，現在的音樂批評、討論或者專著也沒有發揮啟人心智的作用，甚至使人愈加困惑。一位樂壇新人可能被奉作稀世奇才，

也可能被貶得一錢不值。人們張口閉口表現主義、未來主義、線性音樂、無調性音樂或者複調和聲音樂，然而真正可以解釋其確切內涵的寥寥無幾。但是，如果因為巴哈、海頓、莫札特和貝多芬的音樂美妙絕倫、舉世公認，就堅持認為風格迥異的現代「新音樂」已經誤入歧途甚至無法聽聞，也顯然失之公允。我們應該努力避免按照慣性思維評價音樂的變革，並且應該牢牢記住美具有相對性，其內涵也具有可變性。和現在的樂壇新人一樣，巴哈、海頓、莫札特和貝多芬也曾經被稱作新派人物。而且，現在音樂表現形式發生的變化也完全因為年輕一代的音樂感知方式與前人存在差異。他們無意於標新立異，只是音樂感知方式的變化決定了他們必須採用一種全新的創作手法。

舒曼曾經說過：「如果莫札特現在仍然健在，那麼他的鋼琴協奏曲就可能具有蕭邦的風格。」同樣，如果巴哈、莫札特、貝多芬、舒伯特和華格納生活在現代，那麼他們的創作風格也可能完全改變，甚至與我們現在竭力反對的音樂非常相似。

因此我們可以認為，所謂的「新音樂」完全屬於音樂表現形式的又一次變化，並沒有什麼新奇的地方。而且，我們也可以找出其變化的根源以及促成變化的動力。

音樂史上的最後一次重大變革始於十六世紀中期，並且一直持續到現在。其間

的四個世紀人們往往稱作器樂和聲時代。器樂與和聲相互依存，器樂中蘊含著和聲，

和聲的表現形式實質上也具有一種器樂特徵。我們知道，和聲音樂主要存在一種力

度變化形式。第一種形式主要強調低聲部的變化，低聲部因此成為和聲的基礎；第

二種形式主要強調旋律（高聲部）的效果，和聲完全成為旋律進行的框架；第三種

形式主要強調內聲部的處理，轉調手法的採用導致和聲內部結構迅速分解，一部分

下行成為低聲部，另一部分上行成為高聲部。其實，第三種形式就是和聲由內向外

的擴展，或者說就是和聲結構的分裂，雷格爾音樂中的轉調手法和施雷克爾音樂中

的音色效果體現得尤其明顯。

那麼，音樂現在將如何發展呢？無庸置疑，和聲的轉調手法和音色變化確實具

有進一步發展的可能，但是，浪漫主義音樂已經完全發揮了轉調和音色的表現技巧，

後人最多可以在具體細節方面進行一些調整。從某種意義上說，傳統的和聲體系已

經走向極至，低聲部、旋律線和內聲部作為力度活動的中心也已經完成了自己的歷

史使命。我們前面研究的和聲音樂中，力度活動與和聲形式的發展始終具有一種逐

漸展開的傾向。首先，低聲部縱向發展；然後，高聲部（即旋律）橫向前進；最後，

內聲部由內向外分流。但是現在，音樂的發展方向卻完全相反。力度活動逐漸開始

壓縮，和聲形式也逐漸返回起點，甚至愈走愈遠。我們現在雖然無法準確地預測未來音樂的表現形式，但是可以肯定，現代音樂的發展與傳統的和聲音樂完全背道而馳，而且具有顯著的壓縮傾向。其實，現在的音樂仍然根值於和聲的理論，我們前面的和聲定義也完全可以證明現代音樂的壓縮傾向合情合理。

我們曾經指出，和聲音樂具有主調的性質，和複調完全對立。人們根據單音可以分解成爲泛音的理論創立了和聲音樂，並且摒棄了類似傳統複調聲樂中的獨立聲部。傳統的和聲思想與稜鏡的光學折射原理完全一致，因此和聲音樂的形式一直堅持「分解」，或曰「展開」的原則。現在，音樂的發展則堅持一種完全相反的「壓縮」原則。壓縮的目的在於重新統一已經分解的單音，樂音的和聲分解理論也因此被淘汰。音樂創作中，音樂逐漸恢復分解前的原始狀態。其實，依據樂音分解理論形成的和聲音樂透過收束已經體現了一種壓縮的傾向。我們在分析華格納的音樂風格時曾經暗示，轉調手法的發展導致和聲收束的地位逐漸提高，因爲分散的和聲必須透過收束實現統一。另外，和聲收束的目的在於創造一種對比的效果，所以音樂作品中必須首先存在豐富的和聲活動。和聲進行的收束傾向決定了浪漫主義音樂具有一種「解決」或者「拯救」的思想。現在，具有個性特徵和主觀色彩的浪漫主義和聲

模仿前輩的音樂形式和表現技巧，它們也具有自己的風格。

預測音樂的發展非常危險，也非常無聊。但是根據現代音樂具有的顯著復古傾向，我們可以認為現代音樂能夠超越巴哈與韓德爾，甚至超越和聲音樂到達真正的複調音樂時代，並結束音樂發展的一次輪迴。我們發現，古代音樂和複調音樂的單音首先分解成為和聲泛音，經過巴哈、韓德爾以及維也納古典樂派的發展，浪漫主義時期的和聲泛音進一步分解，但是現在，音樂又將漸漸恢復原貌。

另外，我們也應該研究研究樂音恢復統一後可能採用的表現方式。我們知道，和聲與器樂一直相互依存，而且樂器發出的樂音都可以進行分解。因此，樂音恢復統一形成獨立單元後必須採用聲樂的表現方式，器樂將重新扮演聲樂鼎盛時期的輔助角色──雖然存在的方式可能有著顯著的區別。過分熱衷於預測未來有害無益，但是我們可以肯定，音樂的發展確實具有波狀前進和循環往復的特點。我們發現，具有典型聲樂風格的傳統歌劇現在又再次風行，人們尤其對韓德爾的歌劇作品產生了濃厚的興趣。史特勞斯、施雷克爾以及部分年輕新秀的歌劇創作中，人聲演唱的效果也逐漸增強。其實，認為華格納與威爾第的歌劇風格存在差異的論調也根植於聲樂與樂器的區別。事實勝於雄辯，聲樂思想必將重新統治樂壇。

另外，音樂發展的其他跡象也表明樂音將逐漸壓縮成爲獨立的單元。音樂創作中，和聲展開已經喪失了其作爲結構原則的重要地位，壓縮原則逐漸取代了轉調手法和音色變化。大型的音樂體裁和樂隊組合也已經被淘汰。後浪漫主義時代的大型管弦樂隊逐漸縮小成爲室內樂隊，布魯克納、馬勒和史特勞斯採用的大型音樂體裁現在也逐漸壓縮，並形成了輪廓分明、短小精幹的曲風。但是現在的音樂只有一種能量高度壓縮的特點，與德國早期浪漫主義音樂的格言式風格存在一定的差異。如果認爲布索尼和勛伯格可以分別代表旋律和對位的風格，那麼我們也可以認爲史特拉文斯基就代表著「壓縮」的風格。

我們已經充分解釋了音樂形式演變的規律。音樂發展的過程中，獨特的民族音樂與代表人類共性的音樂總是交替出現。十九世紀民族音樂輝煌燦爛，因此現在的音樂將逐漸超越國界；十九世紀的音樂具有顯著的世俗特徵，現在的音樂將逐漸形成一種宗教風格；十九世紀的音樂強調樂音的感情內涵，現在的音樂將重現樂音的原始特徵；十九世紀的音樂中，器樂和聲的展開已經登峰造極，現在的音樂中，分解的樂音將逐漸統一成爲具有聲樂特徵的獨立單元。但是，音樂並沒有進步，也沒有倒退，而且將繼續發展。音樂的歷史就是音樂形式一次接一次演變的過程。器樂

和聲雖然已經漸漸成為歷史，但是我們仍然將其視為一件音樂藝術的瑰寶。我們將再接再勵，創造更加美妙的音樂。

國家圖書館出版品預行編目資料

音樂的故事 / 保羅・貝克(Paul Bekker) 著；龍江 譯.
　--初版.　--台北市：鼎達實業. 2001[民 90]
　　册：　公分.　--（世界經典品讀；05）
　　譯自：The Story of Music：An Historical Sketch
of the Changes in Musical Form.
　　ISBN　957-97875-9-X　（平裝）

　1. 音樂---歷史與批評
910.0　　　　　　　　　　　　　　　　90000671

世界經典品讀 05

音樂的故事　　　　　　　　　　定價：200 元

原　書　名　*The Story of Music*
著　　　者　保羅・貝克（Paul Bekker）
譯　　　者　龍　江
發 行 人　潘彥仰
執行編輯　馬築林
封面設計　黃一朗
出　　　版　鼎達實業有限公司出版部
　　　　　　台北市羅斯福路三段 283 巷 4 弄 11 號 1 樓
　　　　　　Tel: (02)8369-2938　Fax: (02)2363-1063
總 經 銷　揚智文化事業股份有限公司
　　　　　　Tel：(02)2366-0309
　　　　　　Fax：(02)2366-0310
I S B N　957-97875-9-X
印　　　刷　鼎易印刷事業有限公司

版　　　次　2001 年 2 月 初版一刷
　　　　　　（本書如有破損、缺頁或裝訂錯誤，請寄回更換）